DRAWING
ARCHITECTURE

The beginner's guide to drawing and
painting buildings

輕鬆學
畫建築

掌握關鍵技法，
你也能畫出最有質感的建築。

RICHARD
TAYLOR

理查・泰勒 —— 著　　黃怡璇 —— 譯

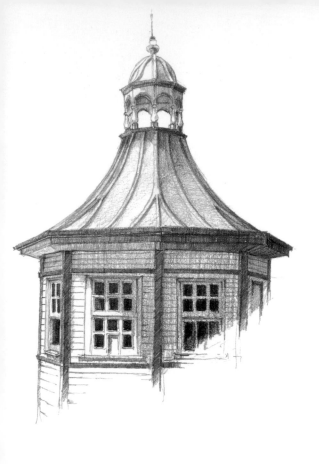

Contents

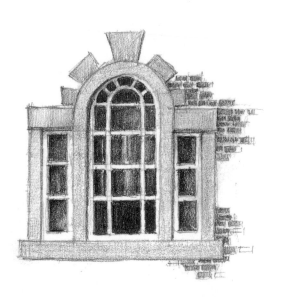

前言

建築繪畫的美妙之處在於，無論你旅行到世界上的哪個角落，都能找到啟發靈感的題材。從富麗堂皇的文藝復興大教堂，到樸實簡陋的庭院工具棚屋，都能成為你練習繪畫技巧的主題，並在過程中讓你收穫良多。本書的主題是關於建築繪畫的技巧及方法的應用。

我並沒有深入探討建築的歷史或演變的脈絡，雖然這部分不應該被忽視。任何一個地方的建築都見證著它的過去，而許多現代的建築也能帶我們探見未來。我相信，隨著你越來越有自信地在現場素描，你也會開始深入了解，建構這些建築物的歷史背景。

如何運用本書

閱讀本書你會發現，每個雙頁都有專屬的特定主題：首先介紹材料跟它們的特性，接著探討如何在繪製特定類型建築物的時候，應用這些材料來達到最佳效果。你也會發現，本書的教學方式循序漸進，介紹的習作難易度由淺入深，引導學習各種程度的繪畫技巧。

在我的職業生涯中有兩個角色——藝術家與指導者，要將兩者結合，對我而言並非難事，因為我的思考方向總是不脫離知識的推進和技巧的發展。由於本書的單元各個獨立，你可以依照想要繪製的建築物類型，找出對應的單元，來使用書中的資訊與圖解。

畫的尺寸和比例

本書大多數的圖片比例都非常接近其原始比例。我通常使用A3（297×420mm）素描本進行繪畫，這個尺寸與本書打開的雙頁尺寸相差不大。我相信這些全尺寸的插圖，可以完整呈現我的繪畫方式，並且幫助你以相似的尺寸，透過臨摹，運用建議的媒材作練習。

照片只是寫實的參考

我在幾個頁面中使用照片，以此說明它們作為視覺提示的實用性。許多藝術家利用照片創作——但很少有人完全依賴它。我不建議你費盡心思複製平面圖像。素描的樂趣，來自於找到吸引你目光的建築物，並在現場運用你的繪畫技巧。你在空白的紙上，畫下第一筆的那種興奮感；隨著目光掃視，屏氣凝神地描繪屋簷上的線條；還有當你身處在街道現場素描的時候，那種被世界遺忘（儘管短暫），全然忘我的感覺，是絕不可能被簡單按一下的快門所取代的。

你可以學會繪畫：也許不是在一天之內，卻是可以達成的事。繪畫是一種非常吸引人的活動，而練習能讓你熟能生巧。我的建議是定期練習——每天畫十分鐘，能夠培養眼力，也可以訓練自己將周圍的三維建築環境轉化為迷人的二維素描。

打開探索之眼

我希望這本書能打開你的雙眼，帶你發現建築環境中，除了傳統的屋頂、門、窗戶和四壁結構之外的啟發——這裡有太多值得探索！

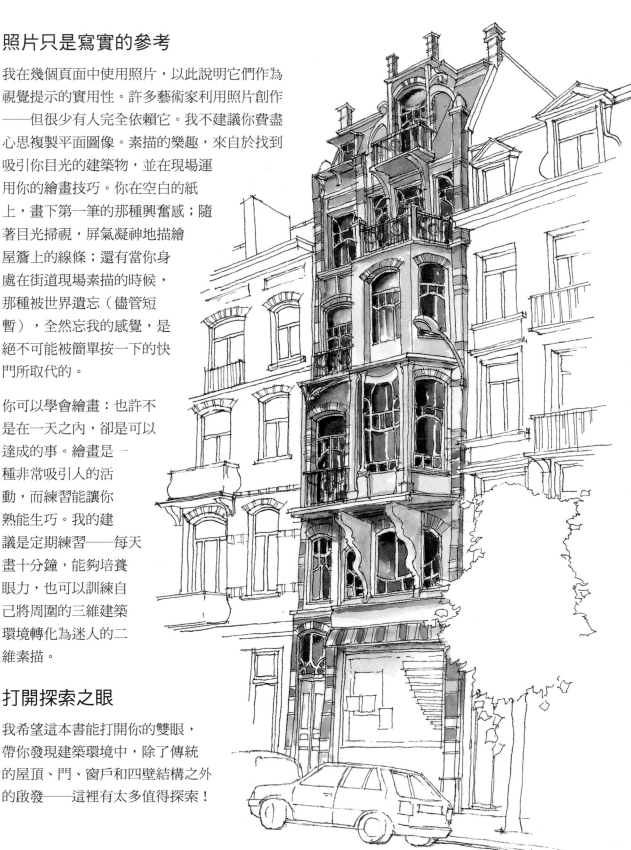

從認識畫材開始

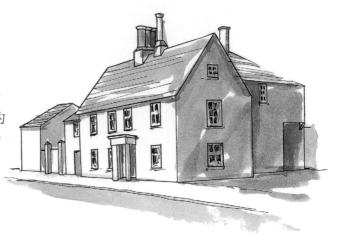

我使用的繪畫工具不多，也沒有偏愛的品牌。素描寫生的主要工具是石墨鉛筆，隨身攜帶的鉛筆有2B、4B、6B、8B。這些鉛筆足以描繪建築環境中的多數色調。此外，我也使用水溶性石墨鉛筆，它除了擁有和鉛筆一樣的特性之外，刷濕之後，還能作出水彩般的效果，讓圖面更加豐富。

我還使用另外兩種不同的筆：氈頭筆（越便宜越好）跟製圖用墨水筆。氈頭筆的墨水通常不防水，能以水洗做出暈染效果，而製圖用墨水筆則相反。這兩種筆各有用途，有各種尺寸和顏色可以選擇。隨身攜帶的還有印度墨水跟稀釋墨水用的清水，小號（1號）跟中號（8號）軟毛水彩筆，用於素描上色。

素描本跟美術專用紙的種類實在太多，讓許多人非常困惑！我個人偏好A3大小（42×29.7公分）的硬皮白畫紙素描本。優質的白畫紙適用各種媒材，紙張的強韌度也足以承受幾次稀釋墨水或水彩的淡淡塗洗。

素描寫生的時候，我會隨身攜帶一台小相機。雖然相機有其局限性，卻能記錄建築物複雜的細節，或是捕捉素描時無法一氣呵成的大型景觀，讓我在舒適安全的家裡回顧照片，是完成圖畫的重要工具。

在工作室的時候，有時想以更大的比例進行繪畫，我仍會使用強韌度高的白畫紙。這種紙張的質地雖然與水彩紙不同，但仍有一定程度的「顆粒感」來抓住石墨，讓石墨附著。我有時會在大張紙上使用石墨粉。市面上有販售石墨粉，但可能需要去專業的美術用品店購買。石墨粉的特質與應用方式相當有趣。

隨著你更加頻繁地繪製建築物，你將開始對特定的媒材產生偏好，並相應地建立自己的繪畫工具包。在那之前，一支鉛筆和一張紙就是你開始的所有及所需。

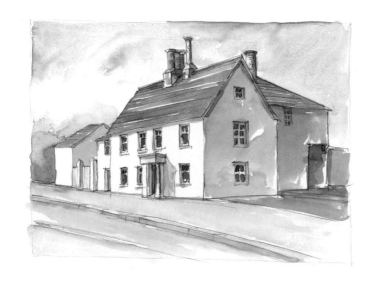

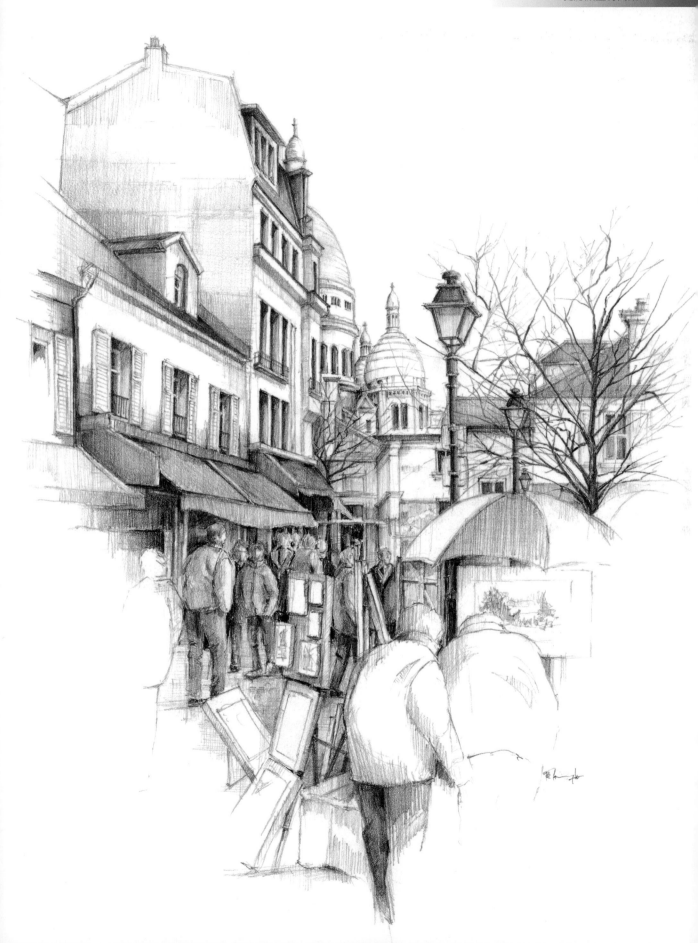

鉛筆

鉛筆是與繪畫最有直接關聯性的媒材。雖然任何一種鉛筆都可以作畫，但其中有一類是特別為畫家所設計的鉛筆。B類鉛筆含有軟性壓縮石墨。這類鉛筆包含從最基本且相對堅硬的B鉛筆，一直到筆觸最柔軟又深黑的9B鉛筆。使用的鉛筆筆芯質地越軟，越能夠輕鬆畫出強烈且深邃的陰影，而且不會因為施加的壓力過大而損壞紙張表面。鉛筆繪畫有兩種基本技法可

以運用。首先用鉛筆尖端碰觸紙張，畫出銳利又細緻的線條。這個技法很適合速寫跟輪廓描繪。更加細緻的運用，例如交叉線影法（見下圖），則能畫出各種層次的明暗。接著，你可以壓低鉛筆的握筆角度，讓筆芯的側邊接觸紙張。這個技法畫出的陰影有柔和模糊的邊緣，非常適合快速地將大面積填滿或畫出特定區域的陰影。

鉛筆有不同硬度

你可能會發現2B鉛筆很適合用於描繪建築物的輪廓，接著可以使用4B鉛筆建立中間色調，最後再用6B鉛筆畫出最深邃的陰影區塊來完成圖面。隨著你對鉛筆明暗技法的掌握能力增強，你可以考慮嘗試8B鉛筆來進行陰影處理。

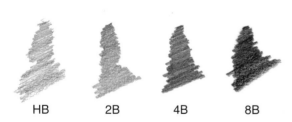

HB　　2B　　4B　　8B

技法

這些鉛筆技法最適合在白畫紙上練習；雖然白畫紙表面不帶紋理，但具有輕微的「顆粒感」，可以讓石墨附著。

以垂直筆尖畫出直線作陰影　　以筆芯側邊畫出柔和的陰影　　交叉線法

在柔和陰影上使用交叉線影法，畫出的陰影帶有銳利的邊緣。

效果

柔和陰影疊上直線條，畫出磚牆效果。

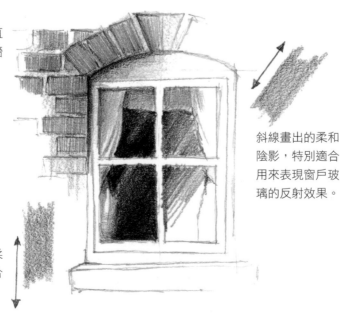

斜線畫出的柔和陰影，特別適合用來表現窗戶玻璃的反射效果。

垂直線畫出的柔和陰影非常適合用在牆壁。

波士頓排屋 陰影的效果讓這棟角度分明的建築物外觀更加顯眼。圖面上的斜對角線條不僅強調光線的效果，也忠實記錄建築的特色。

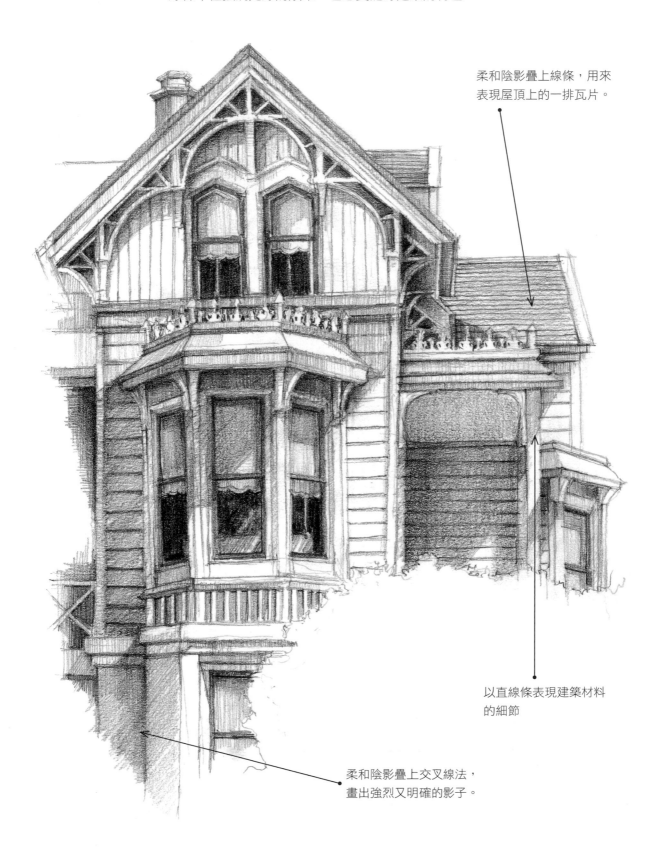

柔和陰影疊上線條，用來表現屋頂上的一排瓦片。

以直線條表現建築材料的細節

柔和陰影疊上交叉線法，畫出強烈又明確的影子。

石墨粉

石墨粉是一種柔軟、天鵝絨般的粉末，質地細緻。用於表面稍微粗糙的紙張，可以帶出它的質感。它能夠快速地將大面積填滿，也能用來表現軟石膏或石材的肌理。

一旦在紙上使用石墨粉，你可以再用6B或是8B等非常柔軟的鉛筆來改變色調。這有兩種好處。第一，你可以在石墨粉上作畫，增加色調的深度，尤其當你使用8B鉛筆的側邊來畫。第二，當你以手指來塗抹石墨粉時，會產生不規則的邊緣。這很適合表現陰影明暗，卻不適合表現裝飾雕刻的細節。在石墨粉上用鉛筆做畫，能讓你加深物件的輪廓、定義特定的形狀，同時保留主區塊的柔和色調。

技法

石墨粉最適合直接用手指塗抹。畫好圖稿之後，將手指蘸上粉末，就可以享受在強韌的紙或白畫紙上搓塗的觸感體驗。你需要用力的來回搓塗，如果粉末沒有揉進紙纖維中，就會掉下或是被風吹落。你可以重複這個步驟一至多次，讓色調更加富於變化，更有深度，也可以使用軟橡皮擦清除部分的石墨粉做局部打亮的效果。

・用鉛筆做強化處理

石墨粉區塊適合使用6B或是8B石墨鉛筆做強化處理。

・用固定劑讓粉末附著紙上

撒上石墨粉以形成紋理，並立即噴灑固定劑，讓粉末附著於紙上。

・用手指塗抹

要用石墨粉就不要怕髒。將手指蘸上粉末，再用力搓塗進紙張纖維中。

‧用噴灑法表現質感

噴灑法是另外一個實用的石墨粉技法，適合用於表現
飽經風霜的外觀。只需在光亮的紙上灑上少量粉末，
並立即噴灑固定劑，讓散落紙上的石墨粉隨著噴出的
固定劑附著於紙張的表面。

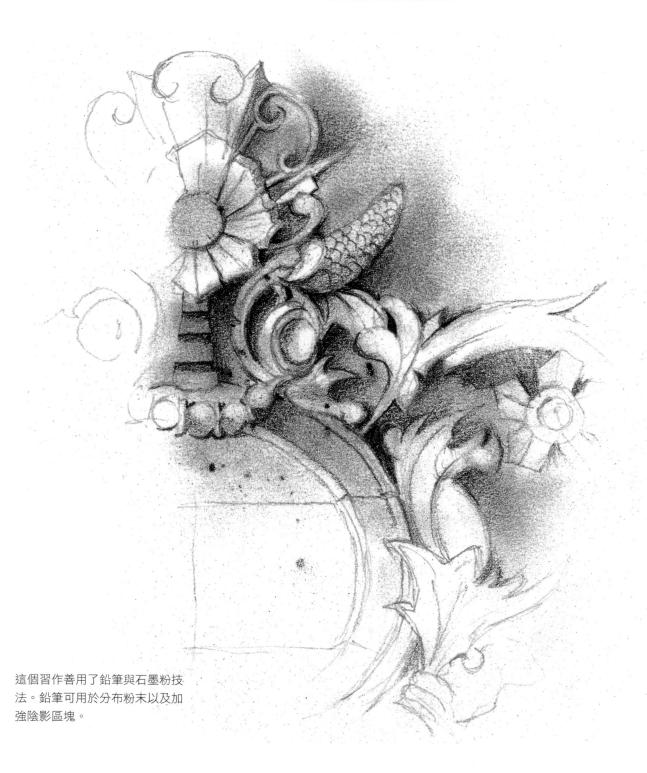

這個習作善用了鉛筆與石墨粉技
法。鉛筆可用於分布粉末以及加
強陰影區塊。

水溶性石墨鉛筆

水溶性石墨鉛筆是由少量的樹脂包覆柔軟的石墨製成。用沾濕的水彩筆刷過，可以產生水彩風格的暈染效果。這種鉛筆非常實用，因為在引入水彩特有的柔和與流動性的同時，它們也保留了鉛筆的精準度和穩固性──儘管全部以灰色色調呈現。

使用水溶性石墨鉛筆的時候，要特別留意它們濕潤時的顏色通常會顯得更深。也就是說，乾燥之後所呈現的色調，會變成比原本繪畫時還要再淺一些。如同繪畫的各方面一樣，各種技巧的結合應用才可能帶來最令你滿意的成果。

技法

水溶性石墨鉛筆是非常靈活的繪畫材料，使用的技法非常多元。它們也有多個等級可供選擇。最常見的技法是正常的畫圖，用筆尖畫出基本輪廓，並使用筆芯的側邊來建立色調，再用沾濕的水彩筆輕輕刷過整個圖面。這會軟化樹脂，將石墨顏料釋放到水中，形成單色調的水彩暈染效果。

中硬質乾鉛筆　　軟質乾鉛筆

沾濕後的中硬　　沾濕後的軟質
質鉛筆　　　　　鉛筆

在暈染後的陰影上用乾鉛筆畫線條。等畫紙乾燥之後，可以用筆尖在暈染過的區塊，重新畫上因暈染而淡化的線條或形狀。

在乾燥後的暈染區塊，以乾鉛筆作畫可以創造出形狀感。

燈塔

這座燈塔聳立在天空下的構圖，很適合使用暈染的技法。

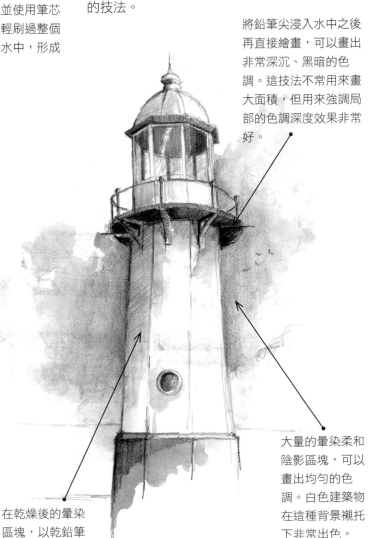

將鉛筆尖浸入水中之後再直接繪畫，可以畫出非常深沉、黑暗的色調。這技法不常用來畫大面積，但用來強調局部的色調深度效果非常好。

大量的暈染柔和陰影區塊，可以畫出均勻的色調。白色建築物在這種背景襯托下非常出色。

清真寺的門 這張圖的成功之處，在於將建築物包夾於天空和前景之間的構圖。使用水溶性石墨鉛筆有助強化這種效果。

背景的石墨暈染
效果讓建築物更
加凸顯。

建築物的細節並
沒有因為過度暈
染而被破壞，而
是被柔化。

最深暗的陰影是
暈染之前大力畫
上去的（加強握
筆力道）。

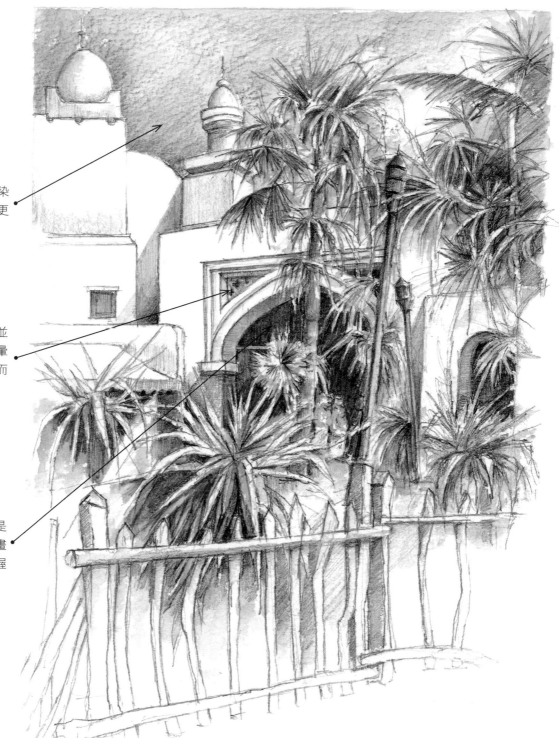

水溶性彩色鉛筆

水溶性彩色鉛筆與水溶性石墨鉛筆的運用原理相同，只是多了色彩上的變化。這代表你可以在選取的顏色內，混合不同的鉛筆來畫出更加豐富的色調。用水溶性彩色鉛筆沾水暈染，可以使圖面更具繪畫效果也可以改變畫風。

你可能會發現，不同的彩色鉛筆在互相混合時的效果不同，因此值得多嘗試幾次，實驗混合時的效果。

雖然這種靈活的媒材適用於各種主題，但它可能最適合記錄建築環境中精緻的細節。屋瓦、磚塊、石頭、雕刻、鵝卵石和鐵件等，都非常適合用水溶性彩色鉛筆，畫出柔和的色調和清晰的線條。

建築繪圖的主要顏色

| 群青色 | 樹綠色 | 橙色 | 焦棕土色 | 焦赭色 | 生赭色 |

技法

用筆芯的側邊繪製色塊；如果想要加深顏色或改變色調，你可以在色塊之上增加其他的顏色。畫出滿意的色彩之後，再用沾濕的軟毛水彩筆輕輕刷過圖面。這會帶出色料並將其溶解，達到水彩暈染的效果。乾燥後的圖面，色調會比原先的更淡。要增加更多的顏色，細節或趣味效果，可以在乾燥後的圖面上作畫或是再次進行暈染，儘管顏色會保持半透明，但整體圖面會強化並且變的更深。

以沾濕的軟毛水彩筆，輕輕刷過色鉛筆的乾區塊，畫出水彩般的效果。

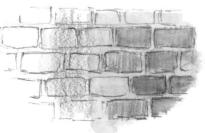

層層疊加不同的色塊，再用清水洗過，可以達到這種磚砌效果。

用生赭色作底色

在生赭色底色上，添加焦赭色，畫出磚塊的色彩。

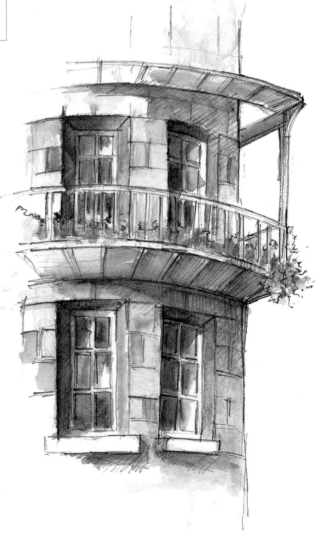

這張圖充分運用大地色作為石材顏色，並添加了一點紫色來做為陰影。

寧靜的廣場

這個寧靜的廣場有一種細緻的特質,很適合用水溶性彩色鉛筆作素描紀錄。重要的細節可以先用鉛筆繪製,然後再水洗暈染,打造出帶有閒適氣氛的繪畫風格。

用彩色鉛筆在已乾掉的區域上作畫,可以創造出較暗的色調作為影子。

構圖不需要整體上色,留白能讓圖面更加生動,充滿活力。

先用彩色鉛筆繪製細節,再以水洗暈染,創造出水彩畫般的效果。

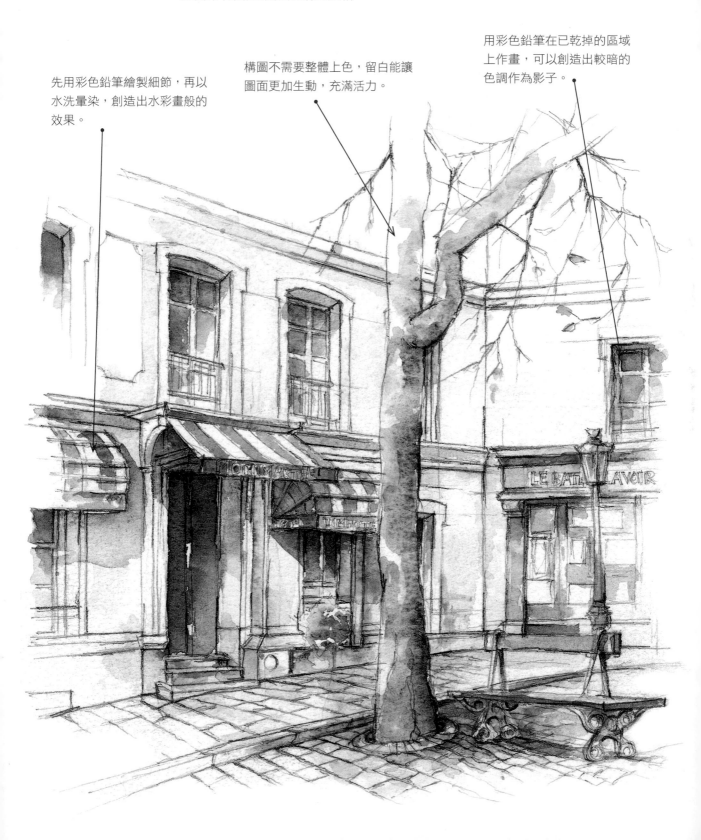

水彩

水彩顏料有許多種技法可以用來強化鉛筆素描。預先調好的顏料用水稀釋後塗在乾燥的紙上，會產生銳利印象的畫作。這個技法特別適合表現強烈又明確的陰影效果，例如地中海烈陽下的影子。如果要柔和一點，你可以試試濕中濕（wet-in-wet）畫法。在你需要的範圍內刷濕紙張，並用濕水彩作畫。顏色會不受控制地滲透溢出，當紙張的水分隨著作畫的過程慢慢變乾，顏料會渲染和柔化。你可以利用這個特點在紙上混合顏色，有些顏料還會顆粒化，產生某種紋理。

你也可以在紙上混色調出柔和的色調。當你在乾燥的紙塗上兩種或更多濕潤的顏料，它們會彼此滲透混合。雖然暈染的效果不可預測，但肯定會產生令人驚奇的紋理。

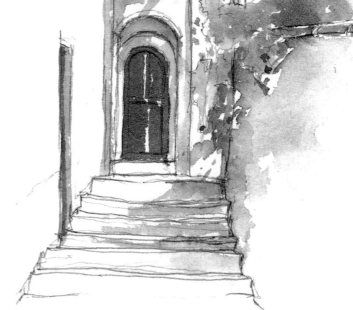

這張素描縮圖使用了暖色調（紫色和焦赭色）來捕捉當天的氛圍。

技法

水彩顏料與鉛筆素描很適合結合運用，尤其是當主題的色調非常淡且缺乏具體細節時。水彩尤其適合描繪希臘島嶼的白色建築，或是海濱小鎮常見的漁夫小屋。將水彩顏料應用於鉛筆素描的訣竅，在於讓水彩自由的流動，不要擔心顏料溢出和流動──它們會讓你的素描更加自然。

在乾燥的紙上施以淡彩

在濕潤的紙上施以淡彩

在乾燥的紙上混合濕潤的顏料

在濕潤的紙上混合多種顏色創造紋理

鋪石小巷

這個漁港被雨徹底淋濕了。它的灰色調是以不同比例的藍色和棕色顏料調出。

施以淡彩的時候，不要堅持遵循鉛筆的線條，因為這會產生「紙板剪影」（cardboard cut-out）效果，而顯得呆版。不如讓顏料自由的流動，讓素描更加生動。

讓顏色彼此流動混合，是一件值得嘗試的事。

在上了淡彩的圖上留下些許空白，能為完成的圖面增添亮點。

筆的線條與暈染

有兩種筆適合繪製建築物：氈頭筆跟製圖用墨水筆。氈頭筆在紙上滑動順暢，無論你施加多少壓力，線條的質量都不會改變。一旦完成輪廓圖，這種筆可以讓你嘗試以下幾種技法。首先，你可以用沾過水的柔軟筆刷，刷過線條。這會讓墨水暈開，立即產生色調跟陰影，但是會淡化線條的強度。待畫紙乾燥之後，你可以重新繪製部分的建築物，再次強調線條的完整性。當然，你也可以選擇不暈染線條，利用線影法和交叉線影法來繪製建築物的結構。如果

你想嘗試一些非常細緻又特別的色調，你可以在一張廢紙上塗鴉，然後用濕筆刷將紙上的墨水沾起來，再轉移到畫紙上。

第二種筆，即墨水筆，需要不同的技巧。你需要添購繪畫工具——一瓶印度墨水，來畫出最廣泛的色調範圍。依照平常的方式作畫，用各種線條和你喜歡的線影法來畫建築物。然後，在一小壺的清水中加入幾滴墨水。拿一支軟毛筆，沾上墨水，輕輕刷過你的畫，不必擔心線條圖會模糊或是滲色。

技法

畫家可以選用的墨水筆種類相當多，它們各有各的用途。只要你願意，你甚至可以用原子筆做畫！然而，最適合繪製建築物的是氈頭筆和使用印度墨水的製圖筆。兩者的主要差別在於氈頭筆通常是水溶性的，而使用印度墨水的製圖筆則是防水的。

直線　　　　　　交叉線

清水刷過水溶性氈頭筆的線條，會柔化並產生水墨畫的效果。

在墨水被暈染過的範圍內，畫上的線條會顯得更加清晰銳利。

在廢紙上塗鴉，再用濕潤的筆刷將墨水沾起。

・局部水洗暈染

局部的運用水洗暈染技法，能讓氈頭筆的速寫圖稿更有質感。記得留些空白乾燥處，不要全圖暈染。

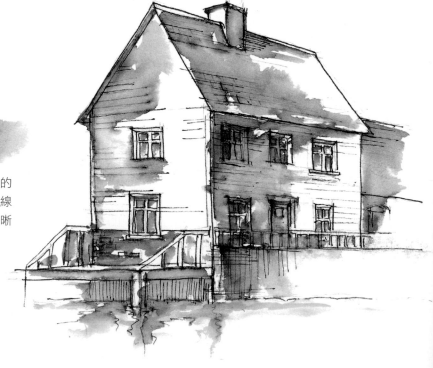

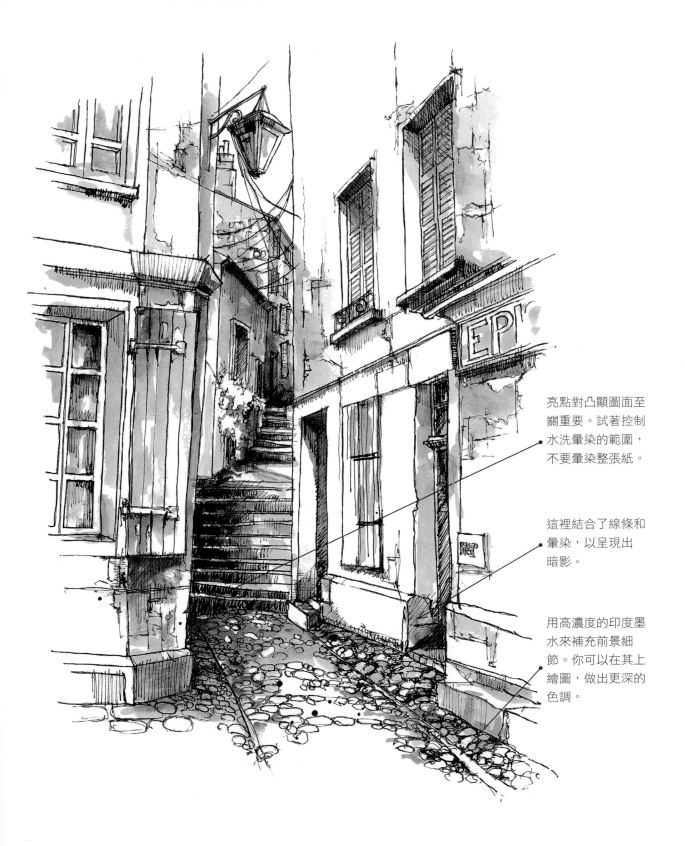

鋪石小巷 將印度墨水線條圖的陰影區塊，用軟筆刷沾上稀釋過的墨水輕輕暈染，能夠凸顯圖面。前景區塊可以使用更深、更濃的墨水做處理。

亮點對凸顯圖面至關重要。試著控制水洗暈染的範圍，不要暈染整張紙。

這裡結合了線條和暈染，以呈現出暗影。

用高濃度的印度墨水來補充前景細節。你可以在其上繪圖，做出更深的色調。

筆和色彩

一旦你決定為圖面添加色彩時,你等於限制自己使用非水溶性的墨水筆作畫。因為任何的水洗技法都會讓氈頭筆顏色大幅改變,你無法控制它暈染的程度。

要為墨水線條圖增色,水彩是最常見的媒材。水彩是半透明的,因此不論水洗暈染次數多寡,墨水線條依舊能保留下來,不會被遮蓋。

然而,隨著同一區塊重複水洗暈染的次數增加,圖面可能會越來越模糊。這時候,只要在圖面乾燥之後,重新補畫部分線條就能改善,但別忘了保留一些細線條補充背景細節。

在決定使用哪種媒材時,應該要考慮色彩和線條的搭配方式。色彩和線條之間應該互相映襯,而非競爭。如果你有一張簡單的線條圖,你可以添加一系列的顏色,用來建構圖面的形式。但是,如果你的圖已經充滿了線條跟形狀,那使用單純的色彩,即足以使圖畫更加生動。

建築繪圖的主要顏色

生赭色

焦棕土色

焦赭色

派尼灰色

靛色

樹綠色

白畫紙上的濃墨水線條圖,通常不會因為淡淡的暈染而模糊。

技法

中號水彩筆最適合用在乾燥的紙上塗水彩。 上色之前,請先在調色板中混合顏色,並試著使用單一筆畫上淡彩。這有助於凸顯線條,讓最終的畫面保持簡單純粹。

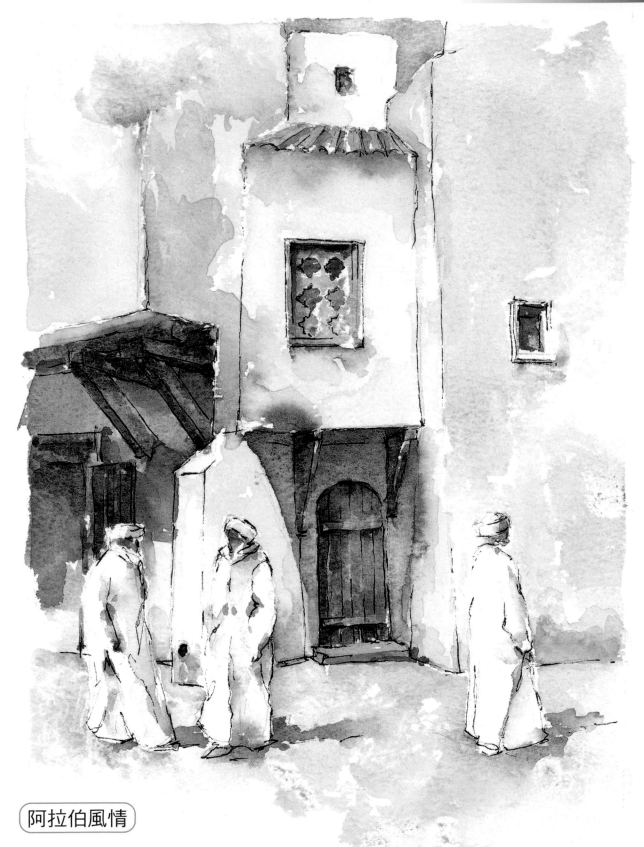

阿拉伯風情

在帶有紋理的水彩紙上用筆畫圖，會產生斷裂的
線條，反而讓顏料有空間建構圖面。

描繪城市風景的基礎技巧

本章探討繪圖過程的具體細節——構圖的形成元素。透視圖是第一個關鍵問題，這個問題讓老師比學生還要感到恐懼。到底要怎麼解釋透視圖是如何運作的呢？答案很簡單：建築物所在位置越遠，看起來越小。這就是透視圖的本質。當然，這是一種錯覺；建築物並沒有真的變小，只是看起來變小了。第26至31頁為你提供了一些指引，幫助你在紙上重現這種光學上的三維錯覺。

人很容易迷失於藝術「規則」的概念裡。我們經常提到透視圖的「規則」和構圖的「規則」。事實上，這些規則只是建議，告訴你如何讓作品達到更好的效果。它們是藝術家為了推廣藝術而發展出來的，雖然立基於許多的應用和經驗，但你不需要墨守成規。

這一章也很適合探討「完成」的概念——要畫到什麼程度才算完成呢？答案也很簡單——完全取決於你，當你決定它完成的時候，它就完成了。我很少將紙張上的四個邊緣畫滿。我個人喜歡讓素描被白色空間所包圍，不受固定邊緣的限制。當然，或許你更喜歡把形狀填滿線條、色調和細節。這兩種選擇都沒有對與錯，僅僅是個人的偏好。

雖然本章所遵循的指引規則都是確實可行的，但你偶爾應該要去探索它們的界線，甚至超越界線。以它為基礎，並加以發展和改變，以符合自己的需求和風格，最終建立自己的規則。請記住，藝術中沒有牢不可破的規則；只有透過突破界線，才能提升自己的理解和發展出個人的風格。

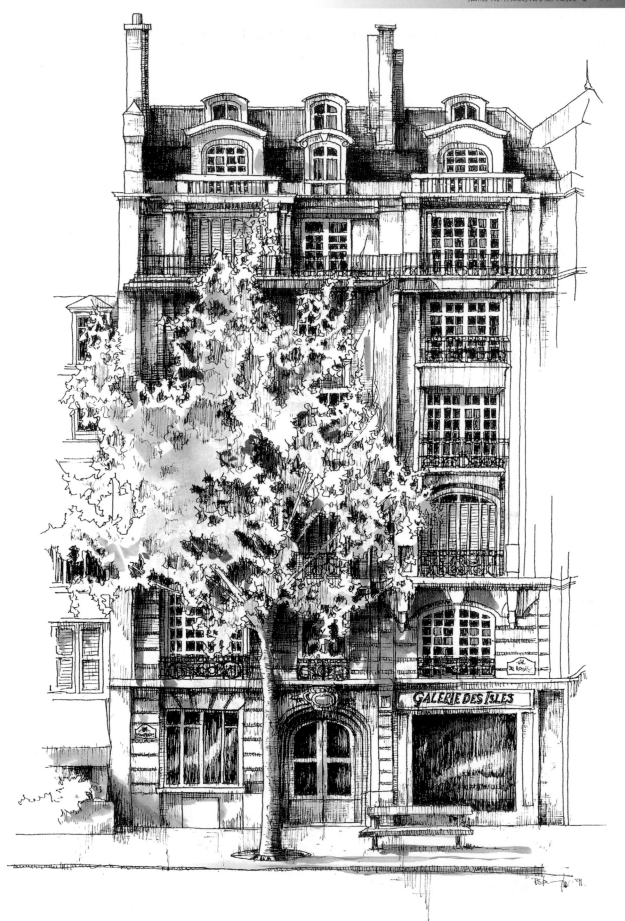

單點透視圖

在現實世界的大街小巷中，你不太可能遇到僅需使用單點透視的場景，因為總是能看到建築物兩個以上的側面。儘管如此，你還是會發現許多的景色，需要以單點透視圖做為主要技法。

首先，建立水平線（horizon）。這通常是一條虛擬的線，因為你可能看不到它——在這種情況下，將水平線畫在從紙張底端往上大約三分之一的位置。這條線代表你眼睛視線的高度。在視平線（eye level）上方的任何東西都是在這條線之上繪製；反之，在視平線下方的東西，則是在這條線之下繪製。

接下來，觀察建築物頂部的線，它看起來似乎離你越來越遠。想像一個點，是這條線最終與地平線交叉的點，在紙上標記它。此點稱為消逝點（vanishing point，簡稱為VP）。現在你可以開始建立一系列的標記或結構線，來幫助你掌握建築物的比例和量體感。

下一步是描繪建築物迷人的細節，例如門廊和窗戶。首先，畫幾條淡淡的線代表最靠近你的窗戶的高度。然後從窗戶的頂部和底部畫一條線到消逝點。所有其他的窗戶會坐落在這些線之間，並構成一個合理的比例。將這個技巧應用於門和其他的細節，你很快就會有一個可以用來建立完整構圖的輪廓框架。

技法

①所有的結構線都會匯集到單一的消逝點。這能確保比例正確，並在添加任何其他建築物的時候保持一致性。

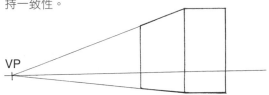

②當所有基本結構的線都會匯集到同一消逝點時，就能繪製出透視比例正確的門窗。

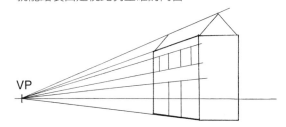

・同排建物透視法

同一排的建築物，無論大小，都會共用同一個消逝點。

維多利亞式排屋

這張圖的單點透視效果比較奇特，因為繪製的視角略高於平常。底線的角度比屋頂線還要銳利，幾乎將水平線置於構圖的中心位置。

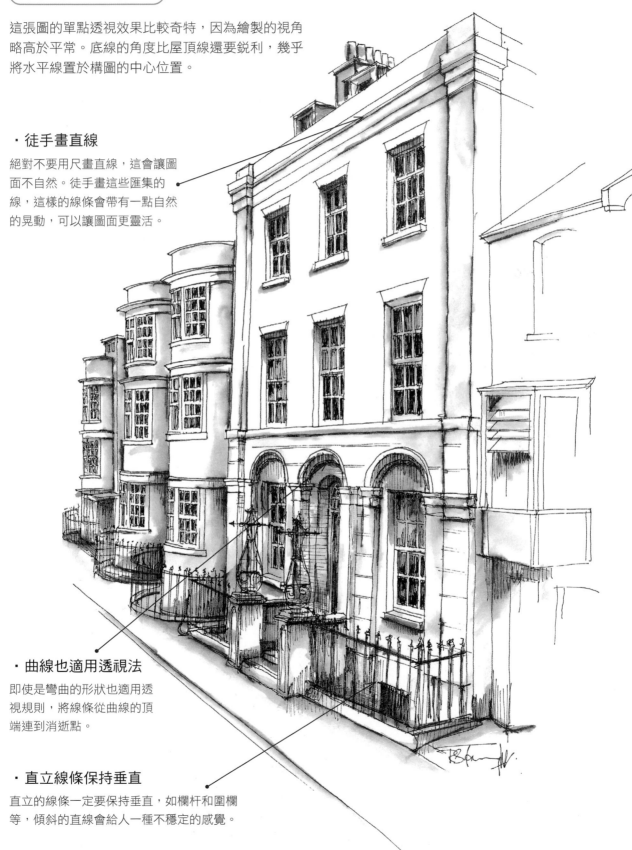

‧徒手畫直線

絕對不要用尺畫直線，這會讓圖面不自然。徒手畫這些匯集的線，這樣的線條會帶有一點自然的晃動，可以讓圖面更靈活。

‧曲線也適用透視法

即使是彎曲的形狀也適用透視規則，將線條從曲線的頂端連到消逝點。

‧直立線條保持垂直

直立的線條一定要保持垂直，如欄杆和圍欄等，傾斜的直線會給人一種不穩定的感覺。

兩點透視圖

兩點透視圖，應該會是你繪製建築環境時，最常使用的技巧。兩點透視圖與單點透視圖的第一個步驟完全相同：建立水平線，只不過這次你的定位點是面對建築物轉角的地方。在這個位置，你會看到牆壁和屋頂從你的左右兩側往後逐漸退遠。沿著水平線的左右兩遠端，各標記一個消逝點。（為了建立穩定的構圖，你可以將建築物轉角的定位點設定在偏離中心的位置，平衡的效果會更好！）

最直接的方法是建構一個簡單的方塊體。找出建築物面向你的轉角，確認它的高度並在紙上標記。大部分的線條將會落在你的水平線之上。從頂部拉出一條線，並延伸至左右兩個消逝點。以相同的步驟畫出最底線。接著，依照你對建築物的長度跟寬度的判斷，沿著水平線標記建築物的外緣。一旦依照透視圖的上下建構線畫完建築物的輪廓，一個有正確透視比例的完美方塊體就誕生了。

現在，你可以按照與單點透視圖完全相同的方式來進行繪圖，只是需要在角線的左右兩側重複這個步驟。你還會發現，這個方法有助於構建陰影，它們依照相同的透視規則，因此你只需要延伸一些結構線，就可以建立一些陰影的形狀。

技法

①建構線會從方塊體的兩側拉到左右兩邊各自的消逝點。在早期階段，這個「方塊體建構」系統可能對你很有幫助。將你的建築物視為一個簡單的方塊體，先不要考慮門窗等細節。

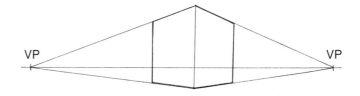

②將建構線延伸到適當的消逝點，來建構建築物兩側的門窗。

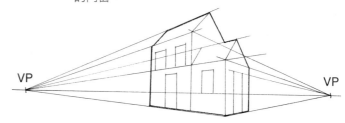

· 留意建物消逝方式
你需要特別留意建築物兩側逐漸向遠處延伸並消失的方式。

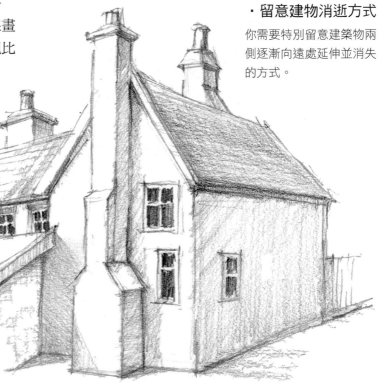

英國傳統薩福克小屋

小屋的牆壁延伸出來的線條，讓幾個角落成為視覺焦點。

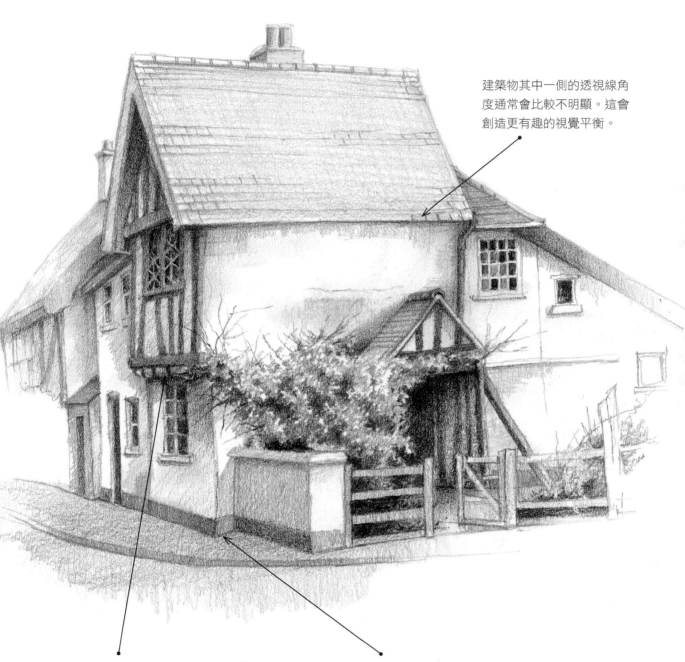

建築物其中一側的透視線角
度通常會比較不明顯。這會
創造更有趣的視覺平衡。

從這裡可以看出，這棟建築物的結
構，其實是由兩個方塊體上下平衡的
堆疊而成。

建築物和人行道交會的地面，透視線的
角度會更加強烈。

三點透視圖

三點透視圖普遍應用於廣角鏡頭拍攝的照片，雖然我們經常看到三點透視圖，卻不容易察覺到它的存在。當我們沿著一條道路觀看時，我們會預期兩旁的建築物朝著遠端匯集，建築物的高度越遠越矮直到消逝。當我們抬頭看一棟兩層樓的房子的時候，卻不常看到房子的牆壁以同樣的方式往天空的方向匯集。然而，較高的建築物的頂端看起來通常都要比底部窄一些。這種效果在攝影中常常出現，但是作為畫家往往傾向忽視它，並將匯集的線條拉直。三點透視圖可以為你的圖面增添視覺效果，而經過校正的透視圖則無法做到。

首先要建立一幅依照兩點透視圖規則所繪製的圖畫。一旦建立了基本輪廓，你可以在希望的建築物高度上，標記匯集的角度。特別高的建築物要在高空處設定第三個消逝點，而較矮的塔樓則需要設定較低的消逝點。訣竅在於，消逝點高度越高，匯集的角度越小；消逝點高度越低，透視角度就越大。你可以變化匯集的角度來達到強烈的畫面效果，或者單純的使用這個技法來表現一棟高的建築物。

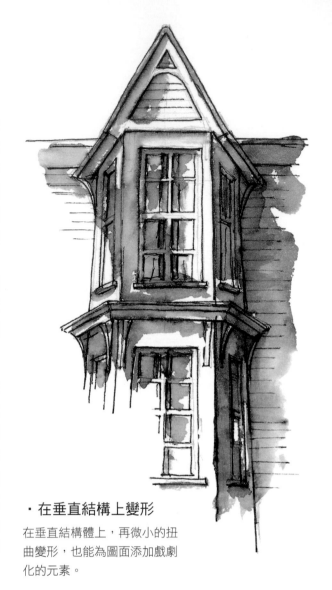

・在垂直結構上變形

在垂直結構體上，再微小的扭曲變形，也能為圖面添加戲劇化的元素。

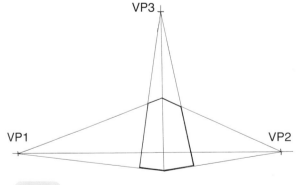

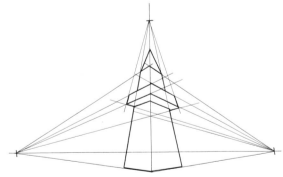

技法

①高聳的建築物需要第三消逝點（VP3）來營造高度感。這是一個虛擬卻實用的構圖方式。當你設定第三個消逝點的位置後，接著繪製建築物外部輪廓延伸出來匯集的透視線。在繪製窗戶時，請記住透視線會向側邊跟頂部匯集，以獲得最大的視覺效果。

②這種構圖系統能讓你以透視的方式繪製結構的底部，就像你往上看它們一樣。將線條向上延伸到VP3，可以產生視覺上的變形效果。

北歐酒吧／咖啡店

這幅畫不尋常的狹長格式，讓略微
扭曲變形的透視效果更加明顯。

在窗簷下面做陰影處理，能
夠說明你從下往上看建築物
的視角，並觀察到一些特殊
的角度。

三點透視圖很難避免某種程度的扭
曲變形。其實，它有助於營造建築
物的高度感。

只要有助於增加場
景的高度感，你可
以用負形表現任何
前景的形狀，這有
助於將觀看者的目
光引入場景中。

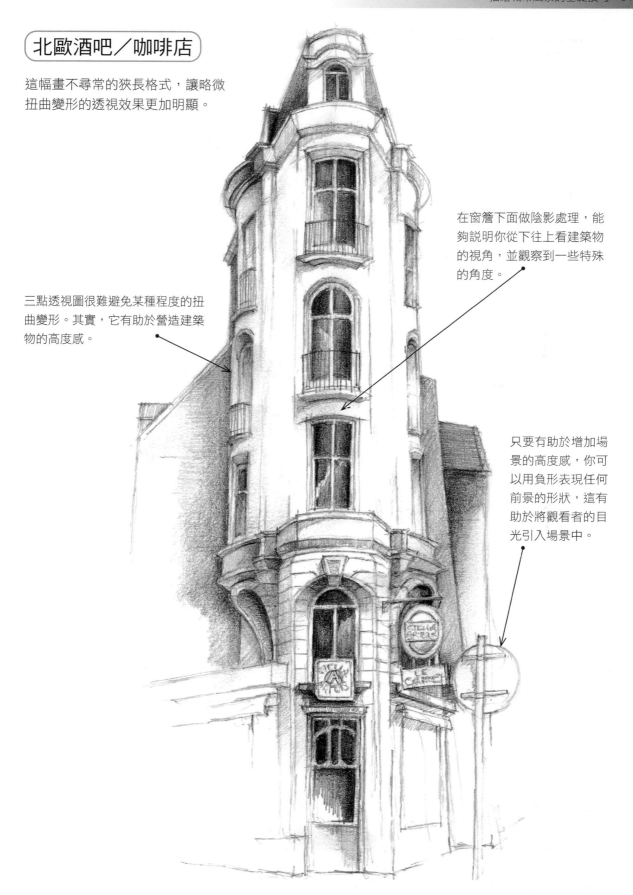

分割構圖

很少有人會帶著A1（84.1×59.4公分）素描畫
板和一些大紙張去素描旅行。除了攜帶不便之
外，我們也不太可能在一天之內的有限時間
裡，完成這樣大規模的作品。事實上，大多數
人外出時，都只打算在適當大小的素描本上畫
幾幅素描。偶爾，我們可能會被某個特定的
景色吸引並受到啟發，用手邊任何紙張即興作
畫。這些做法都很好，我們應該積極鼓勵現場
寫生。然而，問題在於回到家之後，你應該怎
麼處理你的素描。

方法之一是將這些素描做為參考資料，來創造
一張比原圖更大、更有細節的作品。如果直接
從縮圖稿放大到A2（59.4×42公分）的比例
難度太高，你可以考慮對你的素描進行分割。
這種技法需要在原始的素描稿圖上放置一個網
格。（如果不想直接在素描原稿上繪製網格，
你可以利用描圖紙。）下一個步驟很像玩拼
圖，在進行陰影和完成圖畫之前，一定要先確
定所有的分格都完美連結。

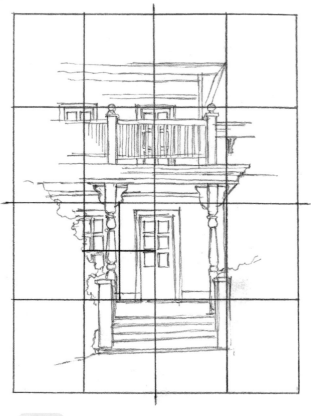

技法

①你的網格可能由五條垂直線和五條水平線組成，共
　分割為十六個方格或長方格。
②接著，將這個網格放大畫到更大張的紙上，增加線
　之間的距離，可能是原先的兩倍甚至三倍。這些線
　條最後都會被擦掉，所以盡量畫淡一點。
③在轉移原稿到大張紙上之前，可以先為原稿上的每
　一個方格編號，這會讓轉移過程更加方便順利。
④網格可以直接畫在簡單的素描輪廓稿圖上，如果你
　不想要在喜愛的作品上畫格線，你也可以選擇在描
　圖紙上作業。

‧陰影投射法

這張縮圖初稿是用來研究陰影如何投射
在木質門廊上而製作的。

肯塔基州的木製門廊

作畫的比例越大越能夠詳細地繪製細節。在放大線條稿圖比例時，這個網格能幫助你建構圖畫並且不失真。

草圖上任何連接到建構線的部分，在放大比例圖稿上也要比照繪製。這一點很重要。

長方形可以再次分割，以便詳細地繪製局部放大的細節。

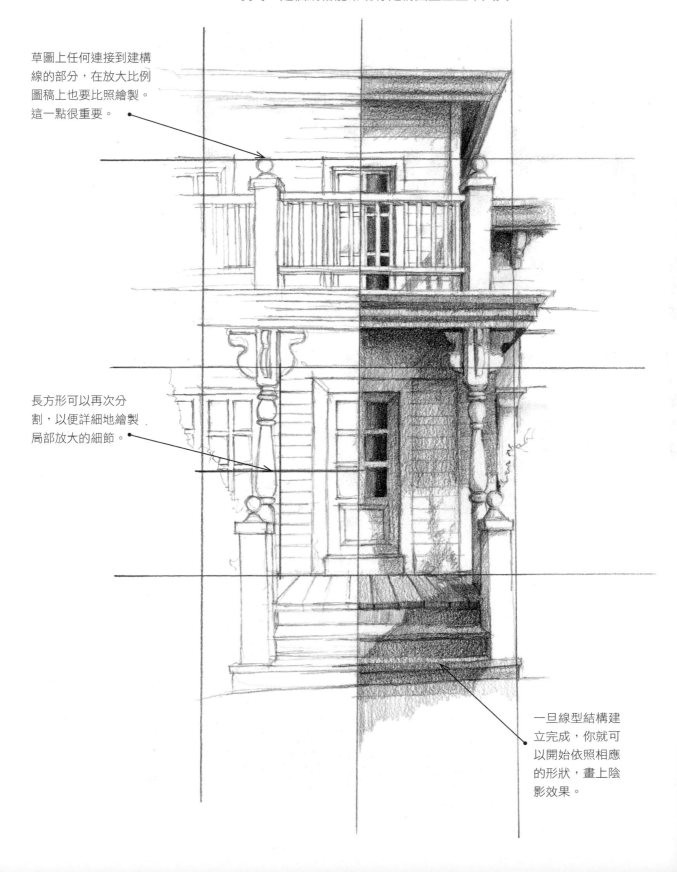

一旦線型結構建立完成，你就可以開始依照相應的形狀，畫上陰影效果。

三分構圖法

建築物應該置於畫紙上的最佳位置，以達到最佳的視覺效果。要能夠準確判斷這一點，需要一些時間練習，不過你可以從一開始就嘗試使用幾個關鍵規則。

主要的規則是利用圖畫的構圖元素將頁面分為三部分。這是在西元15世紀發展出的構圖技法，可以產生最佳的視覺動態。這方法成功的關鍵在於找出你的畫中最重要的主題元素，例如一扇門、屋頂的頂端或是門廊，並將它與其中一條垂直的三分之一線對齊。接下來，試著將水平線（無論是真實的還是虛構的）沿著底線對齊。這應該能成為一幅成功作品的良好起點。

盡量避免將構圖的主題元素置於頁面的正中央，因為這會讓觀看者的目光無處可去。你會發現，當你在建築物的兩側留出一些空間，觀看者的視線就可以遊走整張構圖，讓觀看你的作品成為更有趣的體驗。

構圖的頂部和底部留下的空間多寡，也是一件值得思考的事。盡量避免失衡，例如太多的天空而沒有空間留給道路或是人行道。這會令觀看者產生不安的感覺；由於不平衡的視覺壓力，會讓你的畫有一種似乎要從畫框掉出來的錯覺。

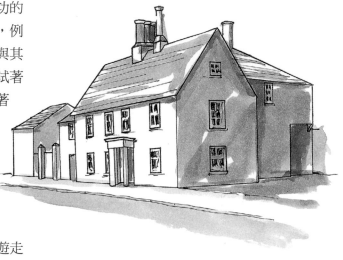

・草圖微調

隨手畫在紙張邊角的草圖，需要微調之後才能成為完整的構圖。

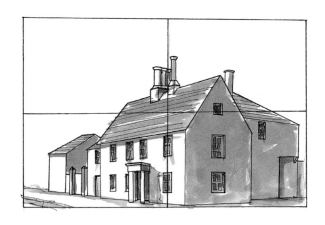

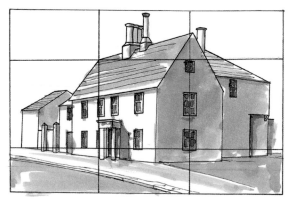

技法

①應避免：將建築物從中心一分為二，讓主題元素的煙囪置於畫面的正中央，並將建築物配置在底部，頂部留過多的空間，這樣會產生底部過重的構圖。

②好示範：將虛擬的水平線定位在構圖的1/3處，將屋頂的頂點定位在構圖的1/3垂直線處，可以創造視覺效果更平衡的畫面。

路邊的房屋

這張構圖的成功有賴於習作的實驗。不要直接從中間開
始畫，並期望建築物周圍的空間都能恰到好處。

保留一些天空有助於營造情緒
跟氛圍。它也提供了襯托建築
物的背景。

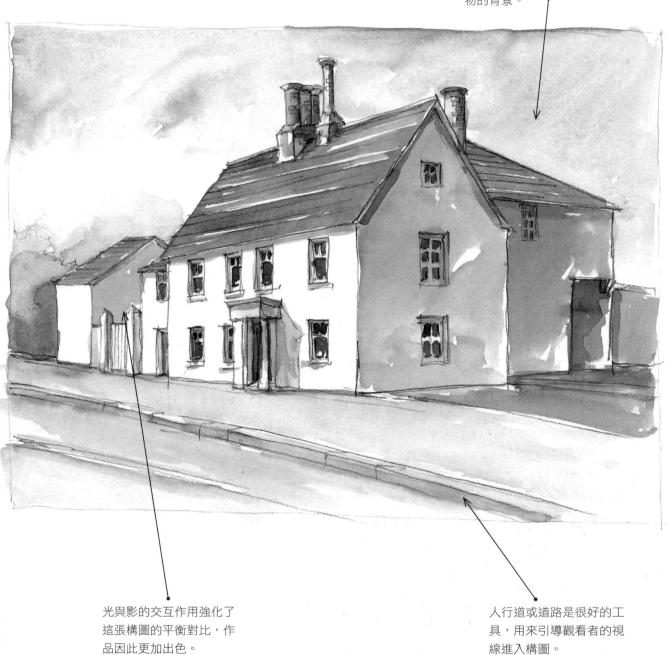

光與影的交互作用強化了
這張構圖的平衡對比，作
品因此更加出色。

人行道或道路是很好的工
具，用來引導觀看者的視
線進入構圖。

前景與背景

當你開始畫建築物時，你會發現它們很少是單獨存在的；你往往會發現路障、路燈、樹木、消防栓和各式各樣的障礙物阻礙你。這時候，首先要解決的問題，就是決定這些物品對於你的構圖有多重要。如果答案是「不太重要」，那就完全排除它們。相對於攝影師，這是畫家擁有的優勢——你可以選擇要放入圖畫中的內容。然而，如果這個物件是構圖成功的關鍵元素，就把它畫出來，然後作出下一個決定。也就是這物件應該以何種方式表現，應該繪製為完全上色的正形，或者僅保留輪廓做為負形。這兩種方法都值得考慮。

正形具有支配前景的效果。這意味著它們會將建築物推向中景，讓建築物不再是構圖焦點。如果這個物件對於構圖很重要，例如繁忙購物區外的燈柱，那麼在前景保留正形是無妨的。

如果你選擇保留無陰影的負形輪廓，觀看者的視線會被吸引到中間的建築物，略過在建築物前方占據一些空間的空虛的白色形狀。

這種在主體前的明暗形狀之間的交互作用很值得嘗試，因為它能帶來令人興奮的視覺動態效果——特別是應用在樹木及樹枝。透過冬季樹木的空虛枝條輪廓，觀看色調深邃的建築物，可以在視覺上產生一種推拉效果。只要能夠讓圖面更加生動有趣，都是好效果。

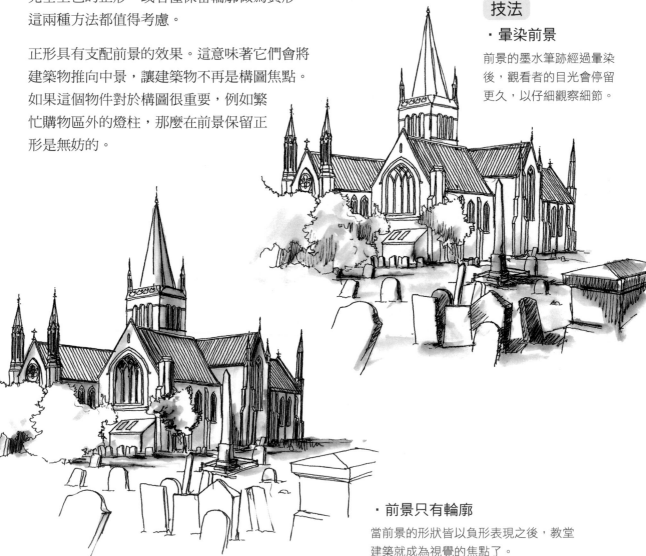

技法

・暈染前景

前景的墨水筆跡經過暈染後，觀看者的目光會停留更久，以仔細觀察細節。

・前景只有輪廓

當前景的形狀皆以負形表現之後，教堂建築就成為視覺的焦點了。

美國大街　這幅畫中的樹對場景很重要，但對店面並不重要。因此，我把它畫成負形，將重心放在建築物上。

負形後方的色調或陰影的強度很重要，它決定了負形是否能成功地發揮視覺效果。

用心觀察複雜的細節，這對負形的描繪很重要。

這張構圖運用了許多負形

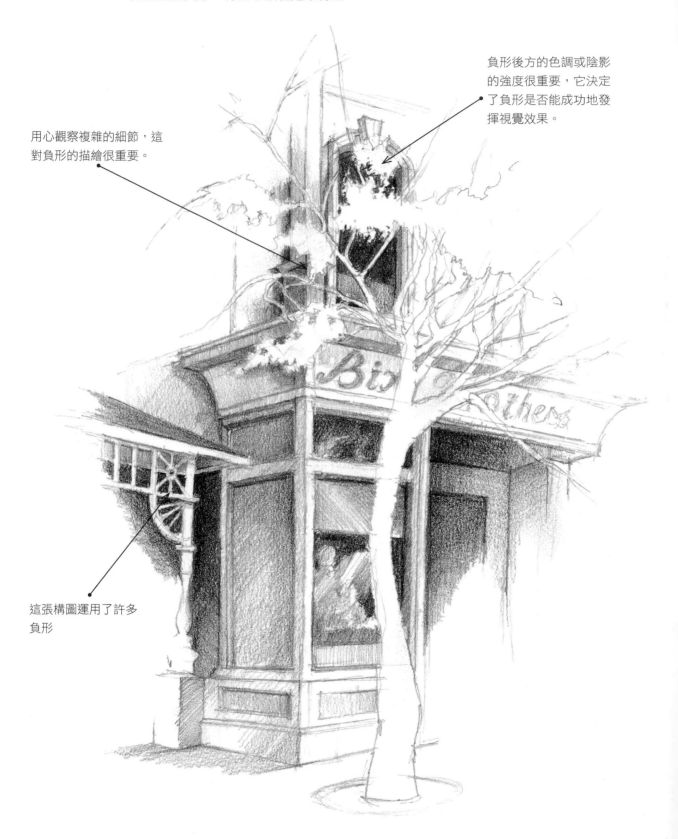

磚砌

磚塊通常以規律的圖案出現,即使用於裝飾,通常也是對稱排列的。大多數的磚造建築在任何部位都會採用不同顏色的磚塊,例如紅磚或藍黑色磚。這些磚塊可以打破大片磚牆乏味的視覺效果——你可以選擇喜歡的媒材,來凸顯它們亮眼的特質。

要畫出磚牆上的每一塊磚簡直是不可能的——不只不可能,其實也不可取。與其如此,不如挑選磚牆的小面積來暗示一整面磚牆——通常分布於二到三排的四塊到五塊磚就足夠了。要確保這些磚塊之間的間隙不均勻,否則看起來會很像是裝飾性的圖案排列。

你需要做的最後一個重大決定,就是應該使用正形或負形來表現磚塊。當你觀察一排磚塊時,你會發現用來固定磚塊的水泥砂漿的顏色,有時會比其中一兩塊磚的顏色更深。在這種情況下,你可以建立負形的磚塊。只要在選取的磚塊上保留單一層的調色即可(通常大多數的磚塊會以水彩或鉛筆疊加第二層來加深色調),如果只是小面積的磚牆,你也可以完全不上色。正形跟負形的上色方式非常多樣,都很值得嘗試。

使用所有的技法可以讓畫作栩栩如生:可以凸顯奇特的磚塊;負形的磚塊可以增強對比;小面積的磚牆則可以創造非常好的磚牆效果。

鉛筆技法

以2B鉛筆畫初稿確認磚塊的形狀

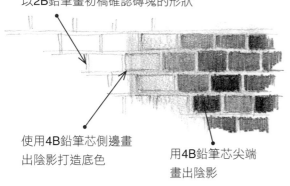

使用4B鉛筆芯側邊畫出陰影打造底色

用4B鉛筆芯尖端畫出陰影

水溶性石墨鉛筆技法

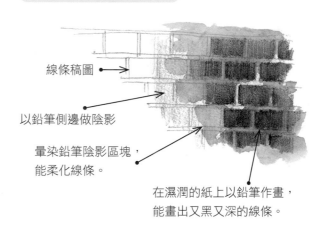

線條稿圖

以鉛筆側邊做陰影

暈染鉛筆陰影區塊,能柔化線條。

在濕潤的紙上以鉛筆作畫,能畫出又黑又深的線條。

水彩技法

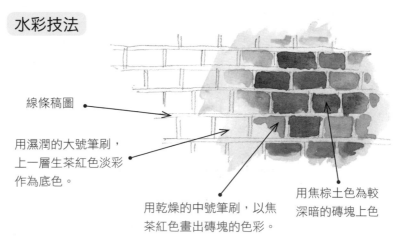

磚頭的基本顏色

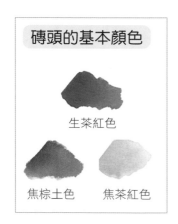

生茶紅色

焦棕土色　　焦茶紅色

線條稿圖

用濕潤的大號筆刷,上一層生茶紅色淡彩作為底色。

用乾燥的中號筆刷,以焦茶紅色畫出磚塊的色彩。

用焦棕土色為較深暗的磚塊上色

磚造排屋　不要試著畫出建築物上的每一塊磚，這是不可取的。要創作一幅
好圖，只要選擇幾塊磚塊代表建築物結構就足夠了。

可以完整繪製窗戶周圍的特徵，以
強調建築物的特色。

負形也可以用來暗示磚砌
的排列

選擇少量的磚塊（大約三行
或三列）並以正形繪製。

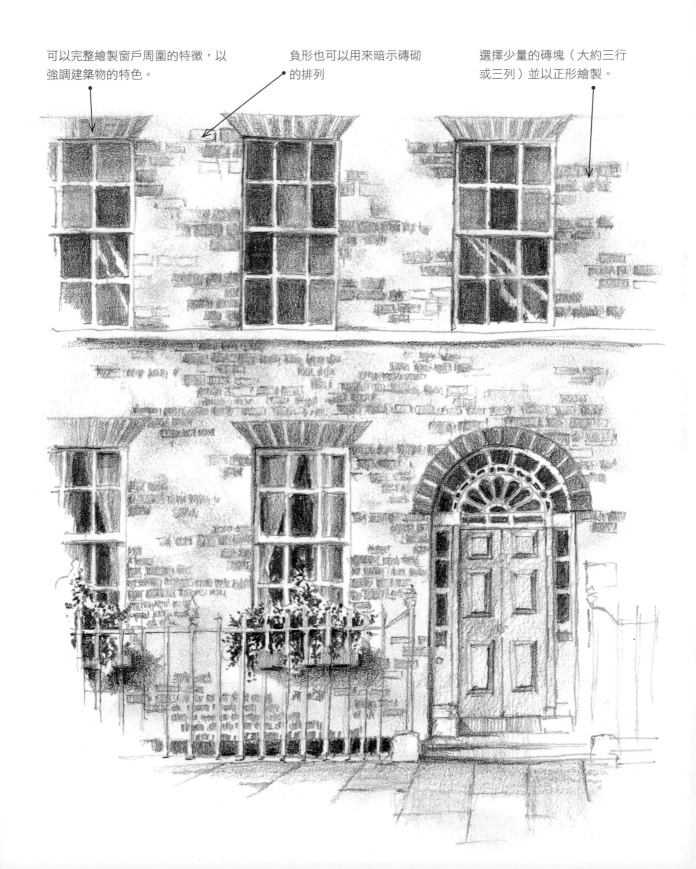

石砌

與磚砌不同，石砌明顯以隨機方式排列，很少遵循任何標準形式。儘管如此，一個常見的特點就是大石與小石之間的高對比性。這使得許多石牆在視覺上極具吸引力。磚砌與石砌的繪畫技法也因為這個原因，在技法上有關鍵性的差異。磚牆的同質性高，統一的尺寸意味著你可以暗示，而無須繪製每一塊磚。然而，石頭的大小和形狀是富於變化的，因此就算繪製大量的石頭，也不會在視覺上造成混亂。

磚與石之間的另一個差異，是石砌牆面可以呈現浮雕效果，有些石頭較為凸出，能夠投下淡淡的陰影。用負形繪製這些凸出的石頭，在石頭的側邊或下方畫上陰影，會在視覺上產生往前推的錯覺，看起來像是從牆上突出來，可以產生很好的浮雕效果。石砌中常見的細節對描繪而言很有吸引力，值得花時間研究，作為未來的參考。

磚砌和石砌之間的另一個主要差異是，石頭並不總是都以泥漿黏著固定。有時你會發現石砌牆的每塊石頭周圍留下幾個像紙一樣薄的縫隙。在這種情況下，確保石頭保留最淡的色調，把最深的色調留給周圍的空間。這樣能讓作品更有深度和扎實感。

鉛筆技法

使用2B鉛筆繪製線條草稿，凸顯主要的形狀。

利用線影法或是交叉線影法，以2B鉛筆尖端繪製單獨的石頭形狀。

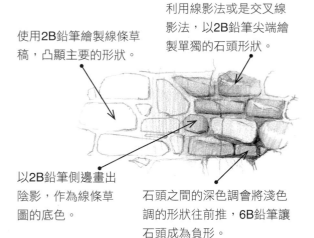

以2B鉛筆側邊畫出陰影，作為線條草圖的底色。

石頭之間的深色調會將淺色調的形狀往前推，6B鉛筆讓石頭成為負形。

水溶性石墨鉛筆技法

線條稿圖

以乾鉛筆畫上柔和的陰影來建立色調

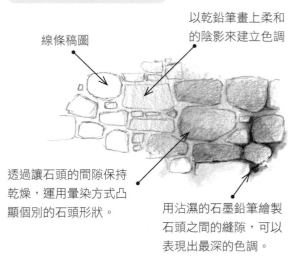

透過讓石頭的間隙保持乾燥，運用暈染方式凸顯個別的石頭形狀。

用沾濕的石墨鉛筆繪製石頭之間的縫隙，可以表現出最深的色調。

石頭的基本顏色

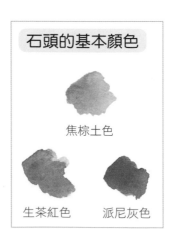

焦棕土色

生茶紅色　　派尼灰色

水彩技法

在乾燥的白畫紙上，塗上一層水分飽滿的生茶紅色淡彩。

派尼灰色可以加強石頭之間的色調

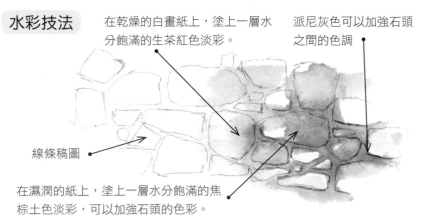

線條稿圖

在濕潤的紙上，塗上一層水分飽滿的焦棕土色淡彩，可以加強石頭的色彩。

英國康沃耳石砌屋

這座石砌屋可能不是傳統形式的住屋，它經過改建，增加了一個加窗的露台。石頭形成的圖案是最吸引人的特徵。

石頭之間的深邃縫隙有助於定義它們的形狀——縫隙與石頭本身一樣的重要。

交叉線影法很適合建立明確扎實的陰影

牆面上的負形與正形的石頭形狀同樣重要

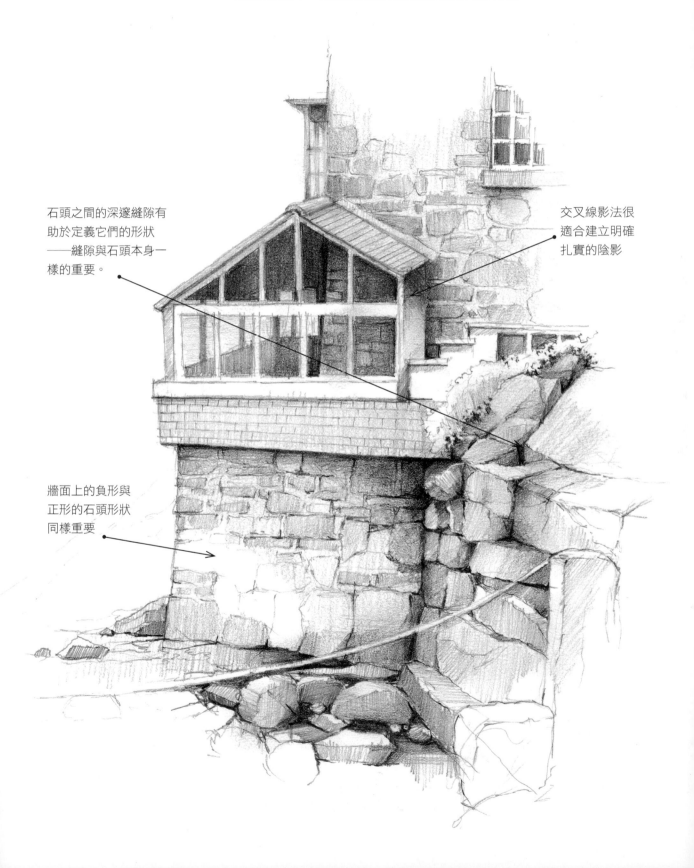

木材

建築物外部最常見的木結構是護牆板或雨淋板。建造方式與北歐搭接式造船法（clinker boat building）的建造原理相同，將下板固定在上板正下方框架上，並略微傾斜。這樣可以防止水流下，並流入木材之間的任何間隙。就畫家而言，這種建構技術對我們很有幫助，因為每塊木板都會將陰影投射在其正下方的木板上。隨著木板的傾斜角度，這種陰影通常帶有漸層效果（頂部較暗，並向下逐漸變柔和）。

這種建築方法，已經根深柢固地跟美國小鎮聯結在一起，因為那裡有最迷人的白色粉刷的木造建築。從畫家的角度來看，白色粉刷的木造建築為各種媒材提供了多種可能性。

液體媒材很適合畫白色的建築（你可以在牆面簡單的上一層淡彩，快速建立底色），但它們絕不是你唯一可用的材料。在上過淡彩的白刷牆面上，4B筆芯側邊很適合用來畫柔和的陰影。一旦建立陰影，就可以著手處理木頭的部分，在每塊木板下方著色。當然，如果牆壁的面積或是建築物太大，你可以選擇處理一部分

的木板就足夠了。要慎重考慮要留下或刪除多少細節，這一點很重要；進行繪圖之前，你可以先畫一張小圖作實驗，這能幫助你找出最適合圖面的細節數量。

氈頭筆的淡彩技法

用氈頭筆的筆尖繪製木材的線條。再將筆刷沾過水，用筆刷尖畫出柔和的漸層色調。

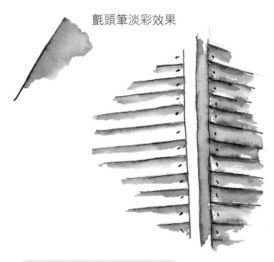

氈頭筆淡彩效果

水溶性石墨鉛筆技法

用水溶性石墨鉛筆的筆尖畫出木板的結構，然後用沾濕的筆刷，畫過每條線的下方，並往下拉來暈染。

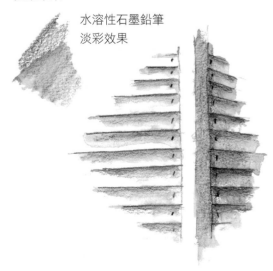

水溶性石墨鉛筆
淡彩效果

鉛筆技法

用鉛筆尖畫出木板的線條，然後換用鉛筆芯的側邊柔化陰影。

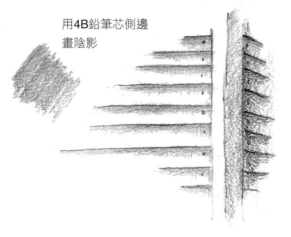

用4B鉛筆芯側邊
畫陰影

木造小屋

我選擇了一個特別低的視角來畫這一排木屋，以強調屋頂的角度，並稍微誇大小屋的高度。

木造外牆板是這裡的主要特徵，但你不需要繪製每一塊木板。暗示法是輕鬆完成繪畫的關鍵。

木板的透視線與外部建築基本結構的透視線必須一致

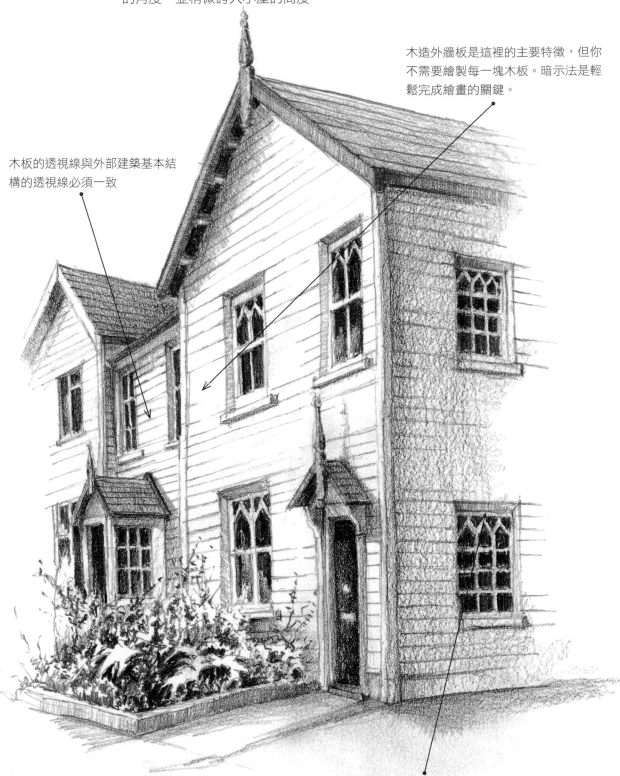

為嵌入式窗戶的內側畫上陰影很重要，它能避免建築物的側面產生扁平的「紙板剪影」效果。

瓦片

瓦片是建築物中最吸引人的部分之一。在地中海國家,它們尤其具有特色,當地的平瓦屋頂閃耀著天然的赭色和黃土色。唯一的問題是,我們很難有機會可以清晰地看見完整的瓦片,除非獲得特別的允許,讓我們能從相連的屋頂上作觀察。然而,更多時候,我們還是必須抬頭看屋頂瓦片來作畫。

平面瓦最好採取和木板相同的方式繪製;它們相互重疊,因此每一排的瓦片都會在下一排落下陰影。繪製大屋頂時,只需沿著屋頂長度暗示幾排瓦片即可。

波形瓦(更具裝飾性的彎曲瓦片)為畫家提供了更多觀察和記錄的機會。這些瓦片不只是上下排重疊,而是連瓦片的側邊也相互重疊,在一排排瓦片的上升和下降波形中,形成了全新的完整波浪圖案和形狀。瓦片的最高點通常會照到光線,瓦片的最低點則是被下一片瓦的影子遮蔽,依此類推。這提供了絕佳的機會練習明暗變化的陰影,因為光線在瓦片上形成波浪般的流動。

水彩的淡彩技法也很適合繪製瓦片。這些暖色系的黏土瓦片,通常是由提供天然茶紅色和赭色顏料的泥土製成,所以非常適合用焦茶紅色顏料繪製。要畫出顏色最強烈,視覺效果最佳的瓦片,可以在線條稿圖塗上一層生茶紅色淡彩,之後再上一層焦茶紅色。水彩顏料的透明性,能讓這兩種顏色相互作用,產生飽滿而溫暖的光芒。

鉛筆技法

繪製隨著瓦片波形而明暗漸變的陰影,最適合用4B鉛筆側邊從上而下來畫,而不是從左到右繪畫。

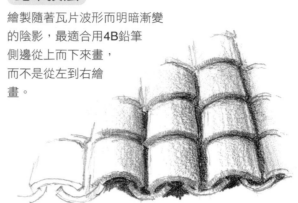

水溶性石墨鉛筆技法

運用和4B鉛筆相同技法,使用水溶性石墨筆。接著,用沾濕的水彩筆,垂直地從上往下刷,將色調往屋頂底部暈染。

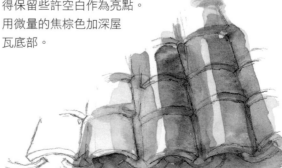

水彩技法

在圖稿上施以一層水分飽滿的生茶紅色淡彩作為底色。待底色乾燥之後,沿著屋頂的方向上焦茶紅色,記得保留些許空白作為亮點。用微量的焦棕色加深屋瓦底部。

瓦片的基本顏色

生茶紅色

焦茶紅色

焦棕土色

屋頂景色

這個場景最迷人的地方,在於它缺乏明顯的秩序;任何領域的藝術家都對隨機感有興趣,尤其是繪製建築物的畫家。

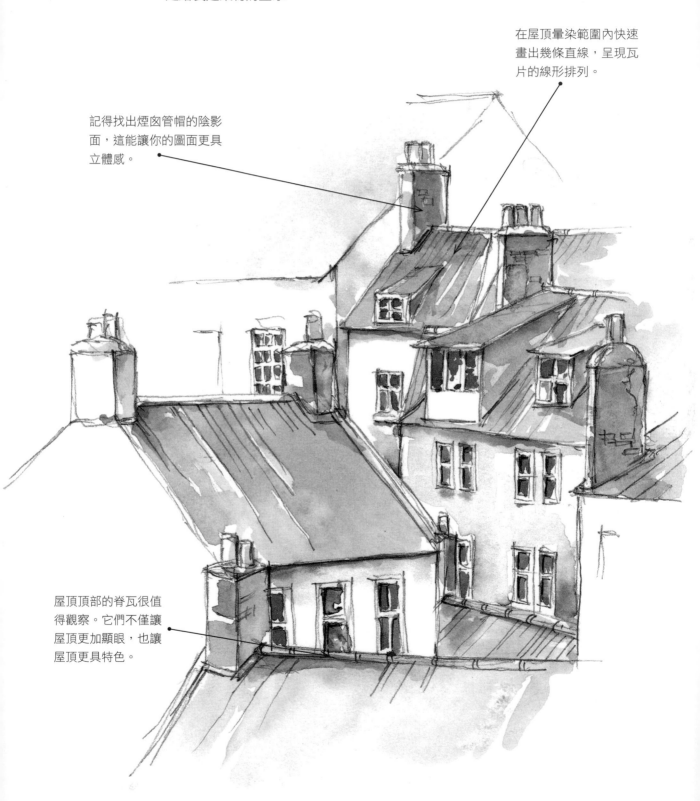

在屋頂暈染範圍內快速畫出幾條直線,呈現瓦片的線形排列。

記得找出煙囪管帽的陰影面,這能讓你的圖面更具立體感。

屋頂頂部的脊瓦很值得觀察。它們不僅讓屋頂更加顯眼,也讓屋頂更具特色。

建築及其周圍風景的畫法

本書的第一章，我提到建築的歷史重要性和公民資產價值不應被忽視。要繪製建築，你不需要鑽研它的來歷，更無需了解建築物的瑣碎細節。但是，建築物之所以呈現特定的造型，其來有自。時髦的設計能廣為流行，持續不斷地被複製及發展，並依據當地材料的可用性，產生區域性變化。這種知識在一些地區尤其適用；例如，美國新英格蘭地區的雨淋板，英格蘭北部約克郡的石砌建築，或比利時的新藝術派特色。

建築環境不一定僅僅局限於建築物。在所有的素描題材之中，我個人最喜歡的是法國的琺瑯招牌。任何一幅紐約市中心的素描，如果沒有黃色計程車，看起來還像紐約嗎？同樣的，描繪歐洲街頭咖啡館場景的素描，如果沒有人物，也是行不通的。因此，在素描現場進行整體性的觀察很重要，即使你正在繪製的建築物仍是視覺焦點，也要準備好描繪視覺周邊的一些人、事、物。它們有助於營造場景氛圍。

作畫的時候，你不需要模仿許多週末畫家，攜帶折疊式隨身畫架、椅凳和裝滿顏料的背包到戶外。你可以在公車站、汽車內，或是在大村莊裡、城鎮、都會區常見的公共座位區進行素描。你不需要好幾袋的裝備，因為你夾克外套的那個大小合宜的口袋，幾乎可以容納大多數的物品。不同於喜愛在鄉間繪畫的同好們，你可以保持低調——僅僅一枝筆跟素描本很難吸引路人旁觀，反而能讓你更輕鬆自在地作畫。

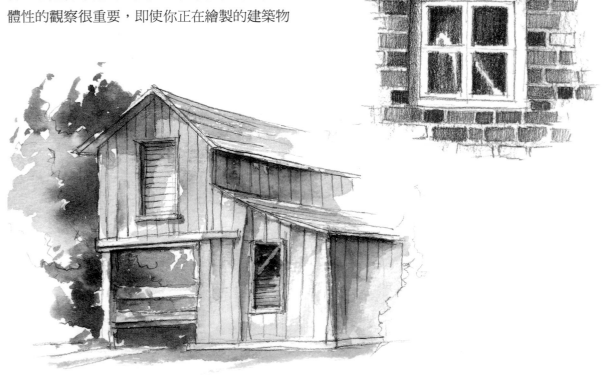

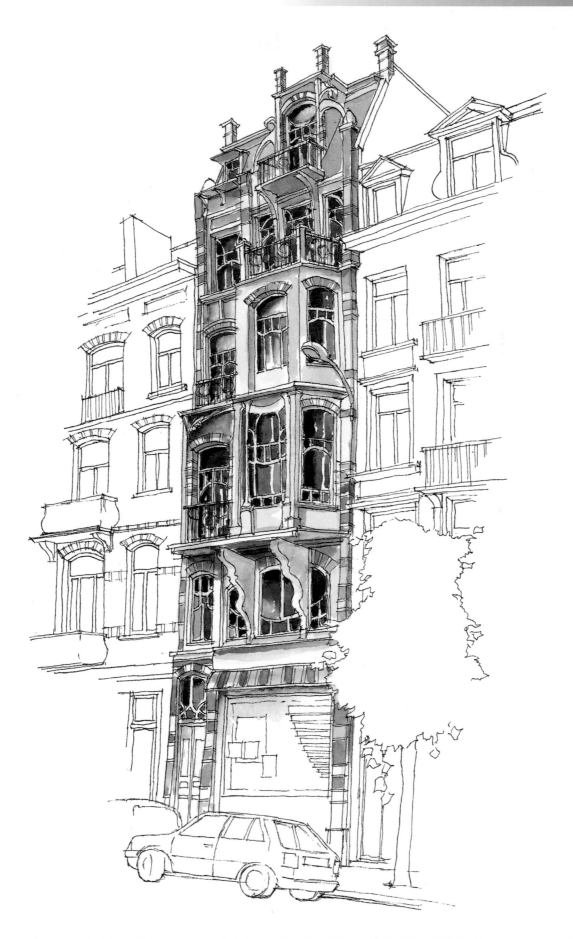

鄉村建築

對許多畫家而言，理想的一天不外乎在一排茅草小屋外，畫上幾小時的素描，勾勒刷白的牆面、尖椿柵欄、門邊蔓延的玫瑰、和趴在門階上懶洋洋的貓。這種地方可能真的存在，但更可能只是你對過往情懷的幻想。

事實上，鄉村建築通常都有實際的用途；農場、磨坊，甚至漁夫小屋都是功能性建築，所以要準備好在素描中包含一些相關的元素。

在鄉間素描建築物的時候，建材是主要的考量因素。石材既容易取得又便宜，在鄉村很受喜愛，是常用的建築材料。木造建築在鄉村也很常見。這兩種材料的處理方式不一樣，需要使用不同的技法，這些將在接下來的幾頁中解釋和探討。

前往鄉村進行素描之前，需要考慮一個重點——許多建築物是以廉價的材料建造的。有些甚至是早期回收再利用的例子——例如許多木造建築是以退役船舶的木材建造而成。許多為工人而建的房舍，由於堅固樸實的設計得以留存，卻不一定是完整保存下來。缺少完整的基礎結構，再加上使用未經處理的木材，導致許多鄉村建築在結構和外觀上出現了令人擔憂的扭曲和變形。然而，這讓它們更具視覺上的吸引力，雖然也可能在你的畫中顯得笨拙或不自然。所以，要特別留意如何繪製能將建築固定於地面的建築元素——相較於之前涵蓋的其他類型建築，在繪製鄉村建築時，門階和陰影尤其重要。

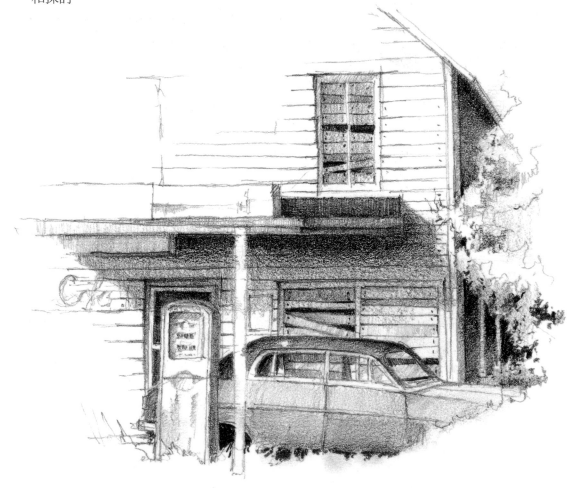

小屋

大多數的小屋因為造型簡潔而迷人。這些建築物是為社會中最窮困的人所建造的，其中狀況好一些的也不過是工匠或技工。小屋都是以最基本的材料建造；許多都已飽經風霜、彎曲變形。正因如此，它們與城市裡常見的辦公建築截然不同。

繪製古老小屋的時候，我喜歡找一些特徵，通常是窗戶、門階和屋頂。有時因為牆面變形，窗戶跟門框的角度變得怪異，或是牢牢地嵌入古老的石頭。在這種狀況下，你可以特別觀察木框的周邊。你可能會發現輕輕地以鉛筆芯側邊描繪木框邊緣，再用筆尖畫石頭、磚塊或石膏飾面的形狀會很有幫助。藉由加深窗台或門階下的任何陰影，你可以讓這些特徵看起來更具立體感。

煙囪管帽和煙囪看起來往往像是搖搖欲墜的結構，還帶著一些奇特的形狀。即使它們看起來像是違反地心引力的法則，也別害怕以奇特的角度繪製它們，更別忘了畫它們投射於牆壁或屋頂上的陰影。視覺上，這有助於將煙囪固定於建築物上，避免產生扁平的紙板剪影效果。同樣的，如果整個小屋畫在一個看似不尋常的角度，更要記得繪製投射到地面上的陰影，讓小屋看起來更加穩固。

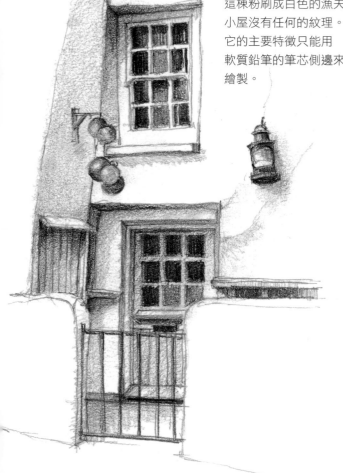

·表現光滑感

這棟粉刷成白色的漁夫小屋沒有任何的紋理。它的主要特徵只能用軟質鉛筆的筆芯側邊來繪製。

·表現紋理

作為我研究6B鉛筆的習作，這個主題的紋理組合非常豐富，再適合不過了。線條是用鉛筆尖端畫的，陰影則是用筆芯的側邊畫的。

·運用陰影

窗戶深嵌於石牆裡，可藉由陰影明暗變化真實表現出來。

搖搖欲墜的小屋

這座簡樸小屋搖搖欲墜的外觀使令它成為迷人的題材。它的直線很少，
多數的特徵重疊在一起，形成富於變化的陰影。

老屋的屋頂形成的線條（通常也包含牆壁）很少是筆直的。放心地讓你的鉛筆線條隨著建築物的線條微微歪斜。

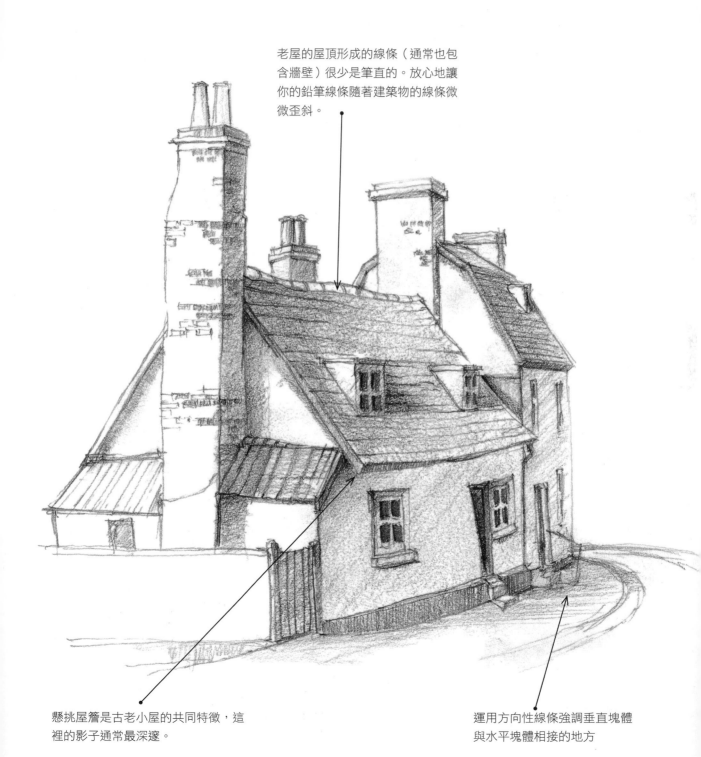

懸挑屋簷是古老小屋的共同特徵，這裡的影子通常最深邃。

運用方向性線條強調垂直塊體與水平塊體相接的地方

茅屋和穀倉

穀倉與小屋一樣是功能性的建築，都是用最基本的材料建造而成。關鍵差異在於，穀倉即使屋況相當破舊，它們仍然堪用，這也為我們帶來豐富的機會，描繪在歲月中所產生的紋理。我有時會在繪製穀倉時使用水彩。這可以更快速地呈現出石頭、木材或生鏽金屬的紋理。

你可以用水性媒材在線條稿上進行淡彩。光是這樣就能為你的作品帶來新的風貌。你可以在第一層水彩乾透之前，先上第二層濕潤的顏料。濕潤的顏料會滲入潮濕的紙張，並在乾燥後形成柔和的邊緣，根據你所選擇的題材和使用的顏色，進而呈現出潮濕的石膏、腐木或是

鏽斑的效果。完成這個步驟（可以重覆多次），待紙張完全乾透之後，就可以繼續繪畫。你也許會想加強因水彩滲染而變得模糊的鉛筆線條，然後再用鉛筆或墨水筆畫出更多的細節。你也可以用小號的水彩筆勾勒一些特殊的細節，例如，幾塊獨特的磚塊或石頭。當然，在繪畫過程中，你可以運用任何的技法——這裡沒有一成不變的規則！

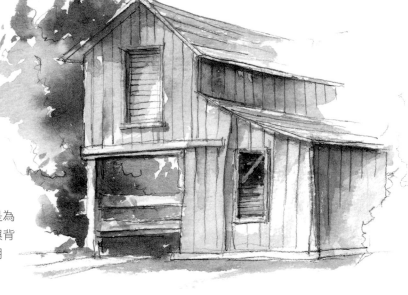

建築物vs.背景

這幅描繪古老木造穀倉的素描是為了探索其所處的背景。它如何與背景互動？這座建築物比樹木更明亮，還是更暗呢？

不同技法相輔相成

功能性的建築常常是以石頭、磚塊和木材混合建造。你需要思考如何使用三種不同的技法來呈現，即負形、正形、線條。

鏽蝕效果的技法

強韌的紙張最適合用來畫鏽蝕效果——使用大量的水，讓顏色流動並相互滲染。

工匠的穀倉

這張圖結合了不同的技法——將近一半的圖面是素描，另一半則是淡彩。兩種技法相輔相成，若缺少其中一種技巧的輔助，呈現出的效果會大大不同。

用水可以幫你營造出古老牆面上的紋理。

線條與淡彩的混和技法可以讓建築物的結構更加清晰。

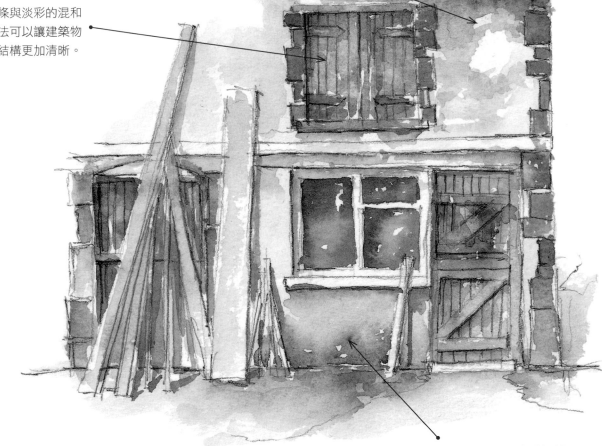

牆面的濕痕可以透過水彩顏料自行滲染來表現

使用的顏色

生赭色　　焦棕土色　　焦赭色　　法國紺青

木造結構房屋*1*

相較於其他類型的建築物，木造結構的建築物似乎擁有更多奇特之處，像是奇特的角度、紋理以及曲折轉彎。

因此，在著手進行木造建築物的大型繪圖計畫之前，先進行一系列的素描習作是明智的選擇。木造建築的建構方式至關緊要，記得注意木結構的交接處並繪製一些初步的草圖。哪些木材最大？哪些最深？

所有這些問題，你都可以針對所選擇建築的幾個小區域，進行仔細檢查來評估。這也是你探索所選媒材的機會。你需要哪些顏色？木材總是棕色的嗎？該如何運用這些色彩？詳細的研究能幫助你決定使用多少的顏料來調色，還有決定要進行何種規模的上色。

繪製這類建築物的時候，我喜歡使用完整的自然大地色系。為磚塊和木材上底色時，我會用生赭色——一種類似芥末黃的柔和顏色進行淡彩。這類建築經過幾世紀以來的風吹雨打，很少散發出耀眼的光彩。因此，我偏好添加一點派尼灰色（Payne's Grey）來調和顏色。這是藍與黑的混合色，其中的黑色能有效的消除調色裡的亮度。請謹慎使用此色，因為過度使用會讓它添加的任何色彩變得平淡。

使用的顏色

生赭色　　　　　生赭色

焦赭色　　　　　派尼灰色

掌握色調平衡

利用氈頭筆進行單色調的暈染習作，可以幫助你掌握所需的色調平衡感。試問自己哪個顏色最深——木頭還是磚塊？

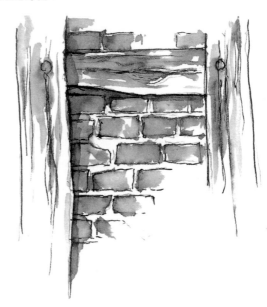

・觀察細節特徵

我會研究有趣的特徵，例如門跟窗，這能讓主圖的資訊更加完整。儘管它們只占圖面很小的一部分，但對圖面的成功，卻是不可或缺的存在。

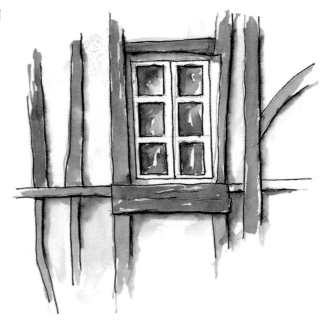

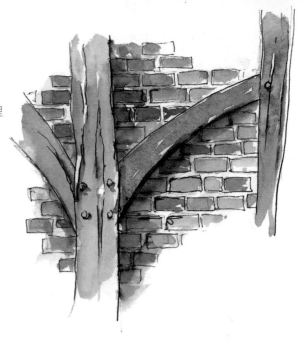

・觀察陰影效果

仔細觀察木造結構的細部，能幫助你理
解這類建築特有的浮雕陰影效果。

上色前需要注意的事

在添加任何顏色之前，我發現有時候先確認構圖
內主要的明暗區塊會很有幫助。為了做到這一
點，我會：

①先畫一張完整的線條稿圖，盡可能包含所有的
　資訊，讓建築物的結構看起來正確無誤。

②接著，用氈頭筆進行暈染，或是以稀釋過的
　印度墨水上色，在主區塊內為陰影及暗色材質
　做鋪色。

③閉上一隻眼，並瞇著另一隻眼看圖繪畫，這會
　很有幫助。因為這會降低部分視野，讓你看見
　色調而非全彩，並讓你專注在陰影區塊。

最初的線條稿圖非常重要，因為下一步成功
與否完全取決於它。慶幸的是，這類
的老建築物的外觀往往不平
整，一些歪歪扭扭的線
條也不容易被注
意到。

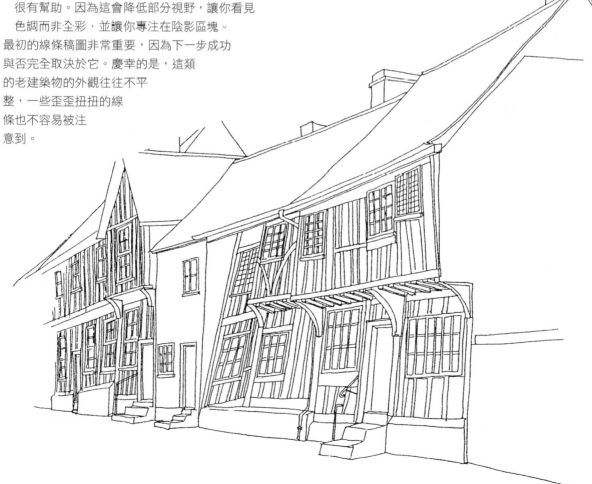

木造結構房屋2

這些區塊一旦鋪上底色，就可以開始調製先前
習作練習時所挑選的色彩，進行調色跟上色。
這個過程不費時，因為你不需要繪製一整幅
畫。你的線條圖稿早已建立了結構和細節，而
圖畫上的三維造型，在你訂下色調明暗的時候
就已形成。因此，只要輕鬆施以淡彩，就能為
你的畫增添色彩。

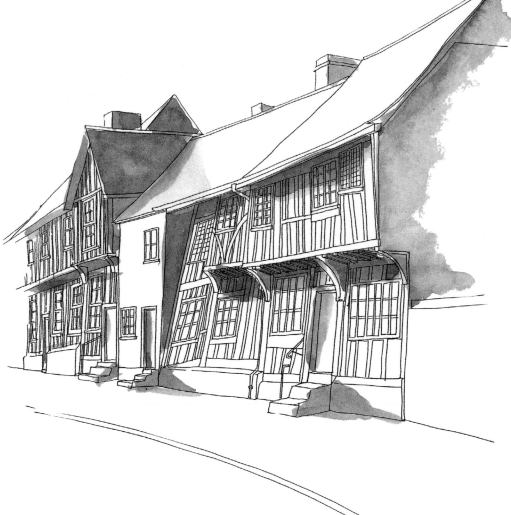

建立陰影

當你開始在圖畫上添加物件和造型時，你
可能會發現，先建立主要的陰影區塊會很
有幫助。這會形成最初的三維空間，成為
圖面的基礎。

以生赭色為底，並在
其上添加其他顏色建
立色調。

完成圖

這些建築物非常適合使用鬆散的淡彩技法,讓它的特色更加明顯。

焦赭色常用於瓦片,可以為圖面帶來溫暖的感覺。

挑選幾個細節上色,不要過於複雜——讓墨水線條成為圖面的主角。紙張乾透之後,你也許會想再用筆補充更多細節。

你可以使用的媒材不只一種。這裡使用氈頭筆加強陰影的強度。

顏料乾透之後,你可能會想用墨水筆再次加強一些線條,這會讓前景的細節更明顯。比起在淡彩顏色下的線條,這些線條會稍微暗一些,所以需要謹慎使用以達到最佳效果。

都會建築

我們往往將城市環境跟黯淡又汙垢斑斑的工業區聯想在一起，它既無特色，也很難啟發藝術家的靈感。

雖然有些地區確實符合這個描述，但在許多的城市裡，尤其是老城區、市中心和商業區，卻有文化多元又豐富，為各種用途而建的建築群。

對我而言，其中最迷人的建築物之一是連棟式的排屋住宅。它們常見於世界各地的舊城區，並且具有一些共同的特徵。繪製排屋時一定要考慮到透視效果，因為這類建築物包含地下室，往往有三至四層樓的高度。排屋象徵著屋主的財富，因此在門窗的周邊總是充滿左右對稱並具裝飾性的磚砌工藝造型。繪製這類建築物的時候，需要用心觀察，僅僅一個特徵就值得畫好幾張的素描習作。

咖啡廳、酒吧和餐廳是城市環境中不可或缺的一部分，它們為勞動者及居民提供非常重要的服務。這類建築的用途與連棟式的排屋住宅不同，因此使用的繪畫技法也不一樣。主要的差異在於結構，它們通常有大面積的玻璃，以鼓勵潛在顧客往室內探看。

相較於鄉村，城市雖然忙碌喧囂，有時候甚至更加髒亂，但這一切都不足以成為我們不去現場作畫藉口。我們可以從城市的建築群，看見一個地區豐富的文化，這是具有紀錄價值的。這些建築物可能比鄉村的更擁擠，城市建築典型的露台跟驚人的高度，對你的透視技法能力也更具挑戰性。

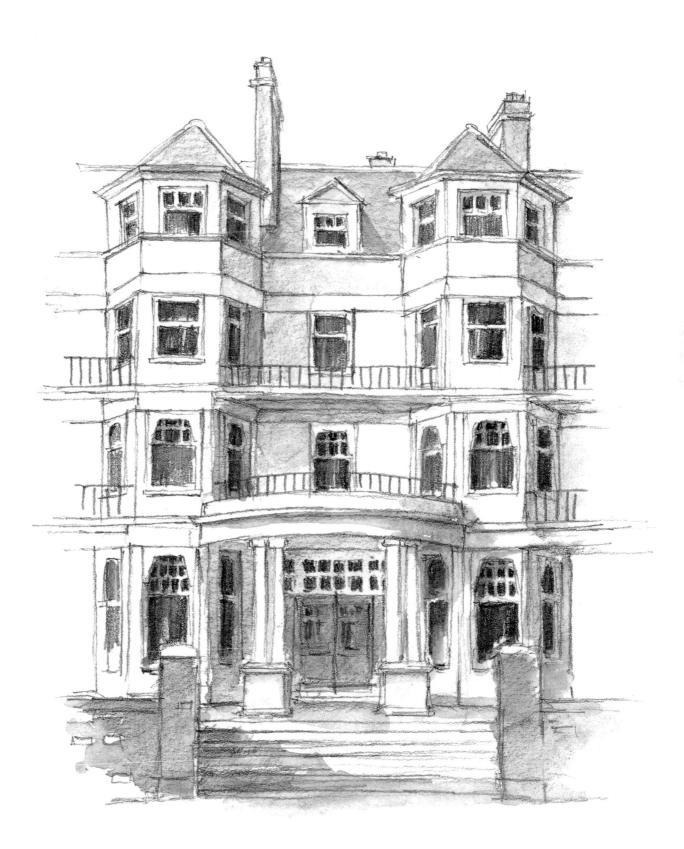

古典建築

這裡討論的古典建築，主要源自於義大利文藝復興時期，以古代設計為基礎，後來流傳至世界各地的建築風格。許多古典的象徵符號，源自於大自然——例如常見的樹葉。

這種風格不僅存在於15世紀和16世紀的建築物：自從它的概念誕生以來，它一直被視為一種裝飾方法。然而，更道地且通常也更有趣的例子，則可以在比較古老的建築物，如教堂、博物館和大學找到。

本章節著重於繪製建築物的細節，而非完整的建築物，因此需要考慮一些不同的處理方式。

首先，你需要多花點時間訓練眼力，觀察精細的花紋圖案，例如葉脈、布料的皺褶和公羊的羊角，它們常見於柱子周圍和裝飾性的拱形體上。這些雕塑的光影互動很微妙。此外，如此微小尺度的透視效果也是需要考慮的部分。觀察高光並畫上適切的陰影，會將明亮的區塊推向前景，這個規則仍然適用，但是需要採用更強烈的技法，這相對的也會影響你對材料的選擇。

紋理是另一個重要的探索領域：這些特徵通常由石材構成，以下幾頁專門探討幾種方法，用來紀錄風化的石材以及歲月產生的紋理。

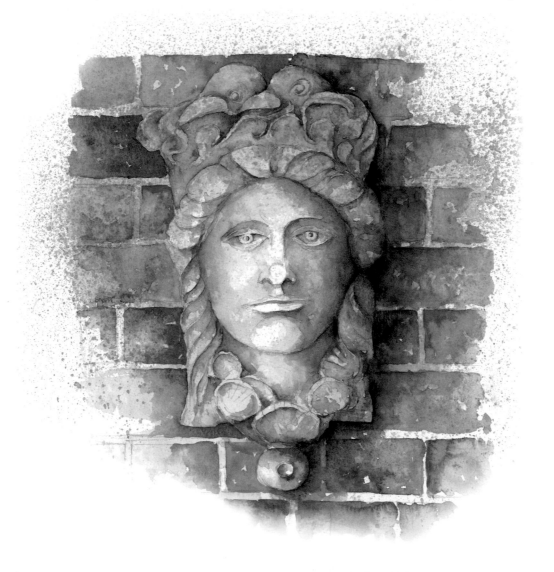

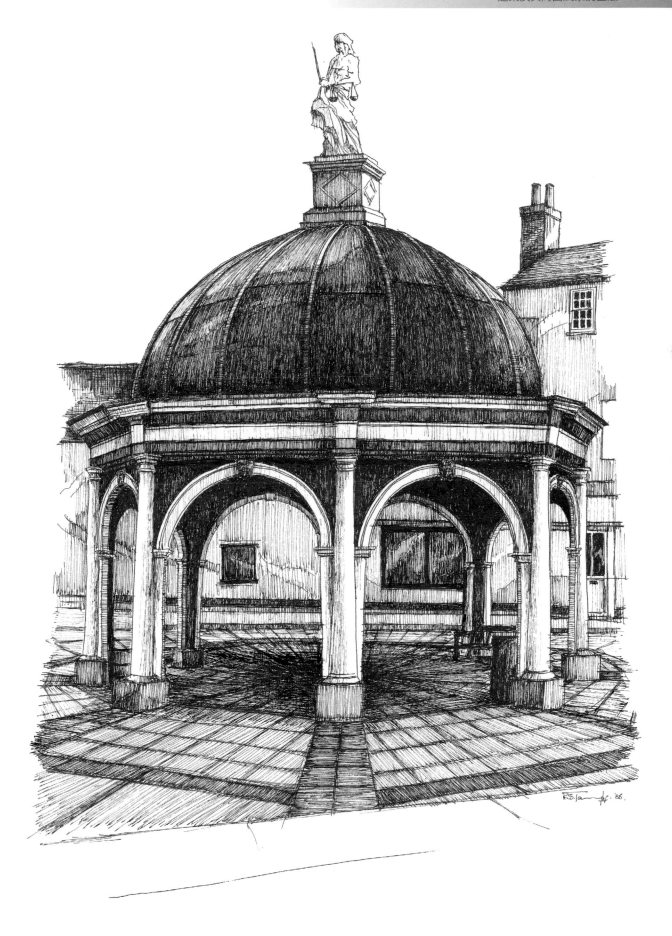

雕像

掌握了教堂外部的光影之後，下一步就
是繪製雕像。這些雕像有時是浮雕，有
時是頂天立地的巨大石塊。

你首先要做的決定，就是在你的構圖
中，主題應該占多大的比例。有時候你
可能只想專注在一部分的雕像，有時卻是一
整組的人物像。或者，你想要畫一座完整的獨
立雕像──如果是這樣，你就必須考慮是否需
要將周圍的環境納入構圖中。

大多數的決定可以透過選擇適合的繪畫技法來
解決。如果要將大型雕像的一小部分獨立出
來，你可以考慮使用漸層陰影來淡化邊緣。與
其把畫的邊緣畫得太滿太硬，不如以鉛筆芯的
側邊，從圖畫的中心往外開始上色，並逐漸減
輕握筆的力道，直到它幾乎接觸不到紙張。

如果你是在雕像的自然環境中作畫，你可以善
用正形與負形的技法。以負形表現周遭的物
件，暗示你的主題並非孤立存在，而觀看者專
注的雕像則是以正形表現，而非未經陰影處理
的外圍建築。

多樣的色調

石頭看起來總是堅固的。你需要用一些強烈的陰影讓
雕像看起來像是雕刻而成的。石墨鉛筆很適合畫雕
像，因為它擁有無限多樣的色調。你可以將這個媒材
發揮到極限，用8B鉛筆畫大型雕像的深處，那些光線
難以穿透之處的色調最深暗。

表現強烈明暗

試著用2B跟8B鉛筆畫
雕像。它們能幫助你
表現雕像特有的強烈
明暗對比。

畫衣物陰影

讓你的鉛筆沿著雕刻的
布料曲線描繪，然後在
凸起的亮點之間畫上陰
影以建立負形。

義大利噴泉

處理獨立的雕像和噴泉的時候，最好忽略外圍的背景，因為這會
分散觀看者的注意力。獨立繪製它們會是最好的方式。

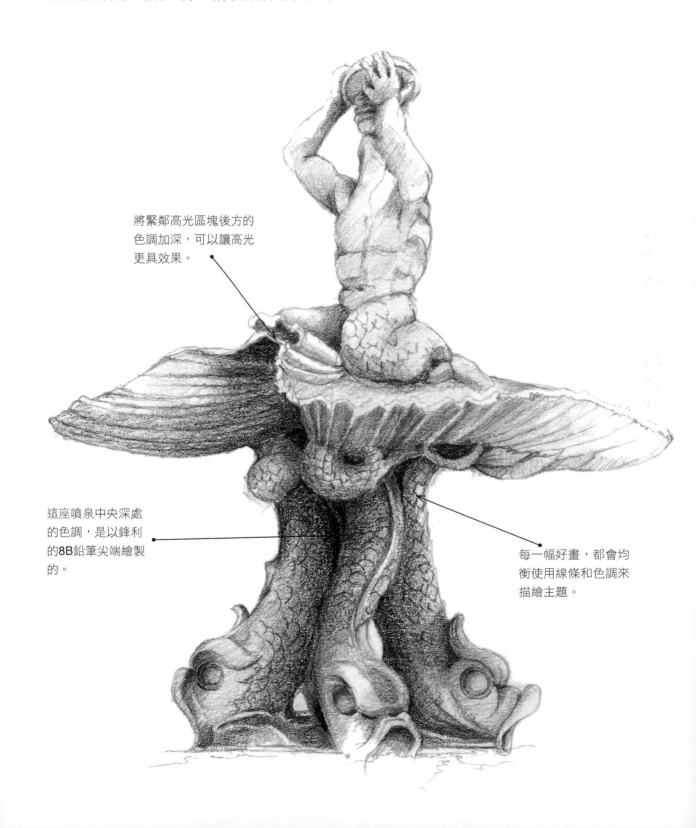

將緊鄰高光區塊後方的
色調加深，可以讓高光
更具效果。

這座噴泉中央深處
的色調，是以鋒利
的8B鉛筆尖端繪製
的。

每一幅好畫，都會均
衡使用線條和色調來
描繪主題。

浮雕

大學城的街道蘊含著數百年的歷史,充滿豐富的
繪畫題材。大學建築上的古典浮雕跟特色
裝飾與建築物完美融為一體,並展現出
豐沛的學問與知識。

水彩能讓你更輕易地描繪這些古老的建築
物,但這也意味著要打破一些常規。許多水
彩畫家很排斥圖面上出現水漬。這是水彩顏
料在未經適當調合下就乾透而產生的。雖然
最終效果像是帶著清晰外緣的汙漬,但是在
繪製建築物的時候,這些水漬卻有令人滿意
的效果,甚至應該積極鼓勵運用。它有助
於呈現百年石材上的潮濕汙漬,或是石膏
裝飾風化後的紋理,讓你的作品更加
完美。

利用你的媒材來表現質感紋理是繪畫過
程重要的一部分,值得不斷嘗試。在畫
作建立色彩和紋理之後,你可能會發現
某些部分的色調需要加強深度。這時候
你可以在適當的位置,塗上較深的顏色
以增加顏料的用量。你也可以利用氈頭筆描繪
陰影投射的地方,然後用沾濕的水彩筆將墨水拉
出來,以暈染出所需的色調深度。乾燥之後可能
會出現生硬又銳利的邊緣,進而加強建築物的
質感。

添加顏色

在圖面上添加焦赭色,可以呈現磚塊跟鐵鏽
的色調。在這個習作裡,焦赭色能同時達到
兩種效果。

上淡彩的訣竅

絕對不要將整張畫
紙上淡彩,記得隨
意的留下一些空白
作為亮點。

水漬的效果

用石材的顏色(通
常是生赭色)隨興
地上淡彩,來打造
古老石材的效果,
然後讓它乾透。過
程中產生的水痕能
讓紋理更豐富。

牛津劍橋大門

這座美麗又古老的大門，經過幾世紀的風雨侵蝕，周圍浮雕的許多細節已不復存在。這裡需要用細緻的技法來處理明暗跟影子。

以氈頭筆在原始的畫稿上勾勒，再用清水刷過圖面，可以調出陰影的色調。

你可以等淡彩乾燥之後，在原本的線條上以鬆散的筆觸作畫，這能夠加強雕刻的陰影面。

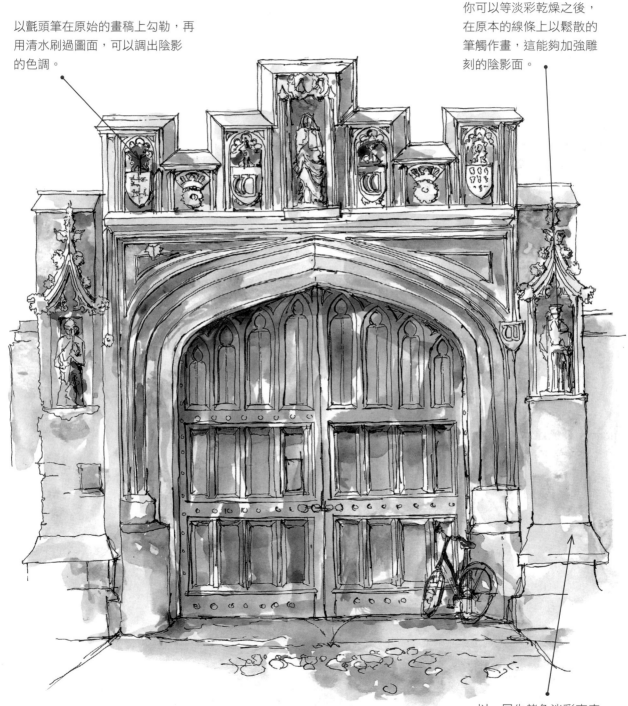

以一層生赭色淡彩來表現砂岩溫暖的色澤

石塑1

我喜歡用石墨粉這種媒材來表現古老石材的質感。兩者有許多共同的物理特徵。我在範例中所畫的這座古老噴泉，是年代久遠的建築環境裡的一部分。我在周遭找到許多有著相似質感跟色調的題材，都很適合當繪製主圖前的暖身練習。

塗抹石墨粉的時候，可以使用的手指不只一隻，如同鉛筆跟筆刷，你的每一根手指的尺寸也都不一樣。完成線條初稿之後，我通常會用整隻手來上第一次的石墨粉，至少用三隻手指塗抹紙張上需要調色的區塊。接著，用中指控制粉末的分布，加強塗抹色調較深的區塊。我會用小指塗抹最精細的部分，將一些粉末拉到畫上的縫隙或大裂縫中。當我開始在這個階段添加細節時，通常會在畫紙上噴灑固定劑。這可以防止畫紙上的粉末移動，避免下次加強處理石墨粉區塊時，影響或改變已經建立的色調。

你會發現當石墨粉搭配鉛筆使用的時候，會更加容易掌握粉末呈現的效果。我喜歡用6B以上的鉛筆來完成畫作邊緣，或用幾筆犀利的線條來加深陰影。你也可以使用鉛筆尖分布石墨粉，在畫作上創造出扎實的鉛筆石墨和柔軟石墨粉末交織的組合效果。

裝飾物畫法

屋簷下的裝飾雕刻，可以用4B鉛筆和用小指輕輕塗抹石墨粉來繪製。

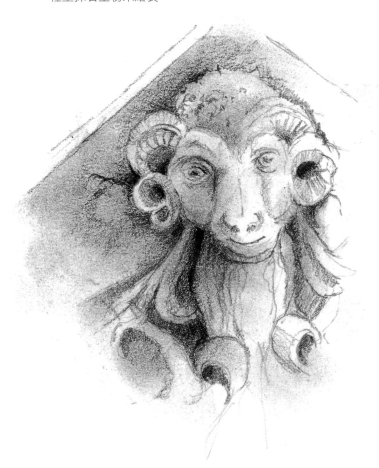

風化效果的技法

在畫紙上灑一些石墨粉，然後噴灑固定劑，就可以產生紋理。完全乾燥之前，再次撒上石墨粉，並噴灑固定劑，就可以打造出石材風化的效果。

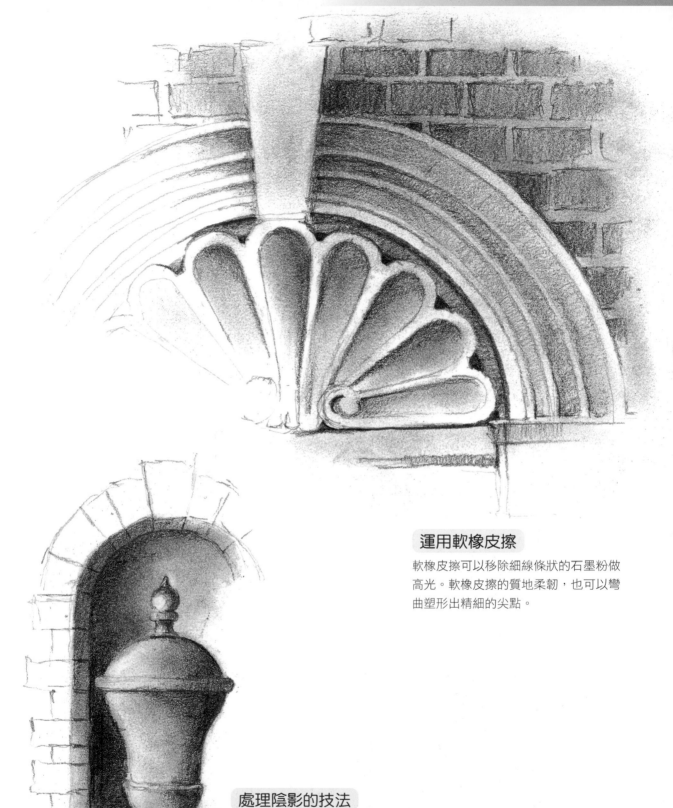

運用軟橡皮擦

軟橡皮擦可以移除細線條狀的石墨粉做高光。軟橡皮擦的質地柔韌，也可以彎曲塑形出精細的尖點。

處理陰影的技法

最好的曲線或漸層陰影效果是用石墨粉作底，由淺到深，最後再用6B鉛筆畫出最深的部分。

石塑2

這座古老雕像真正吸引我的是石膏裂紋的
方式，裂開的部分揭露了下層的紋理——
磚砌結構。

進行主圖創作之前，我先取一
小部分作實驗。我發現石膏
突起的部分，最適合用單隻
手指沾上石墨粉，沿著裂
縫的線條畫過。接著，
我用鋒利的6B鉛筆在石
膏上畫線，讓這條線隨
著石墨粉的邊緣延伸。
下一個步驟，要讓石膏看
起來像是能以手指勾住，並
將它從畫紙上提起一樣。
用6B或是8B鉛筆以最強的
筆勁，大大加深石膏正下
方的磚砌部分的色調。這
個深色的陰影和石膏會形成
強烈的對比，產生一種把石膏
往前推的視覺效果。最後，
輕灑一些石墨粉在石膏區，
並噴灑固定劑，為圖面上一層薄
薄的保護層。

我也想在臉部的造型作一些實驗，
來確認可以應用於主圖的技法。要
準確地摹繪眼、耳、鼻需要綜合運用許多
不同的技法，以石墨粉打造柔和的色調，
並以鉛筆掌控線條。我也將軟橡皮擦加入
我的工具包，它沾起石墨粉，幫忙打亮鼻
梁與眉毛。這個技法很好用，但是需要在
噴灑固定劑之前完成，一旦噴灑固定劑後
就來不及了！

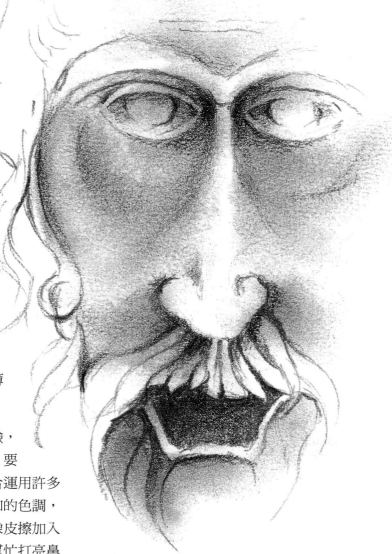

疊加色調

藉由疊加數次石墨粉，能夠產生不同的色調。最
後再以8B鉛筆畫上最深的黑色。

完成圖

這個主題結合了精細的雕刻跟不經意的風化效果，尤其適合應用石墨粉技法呈現。

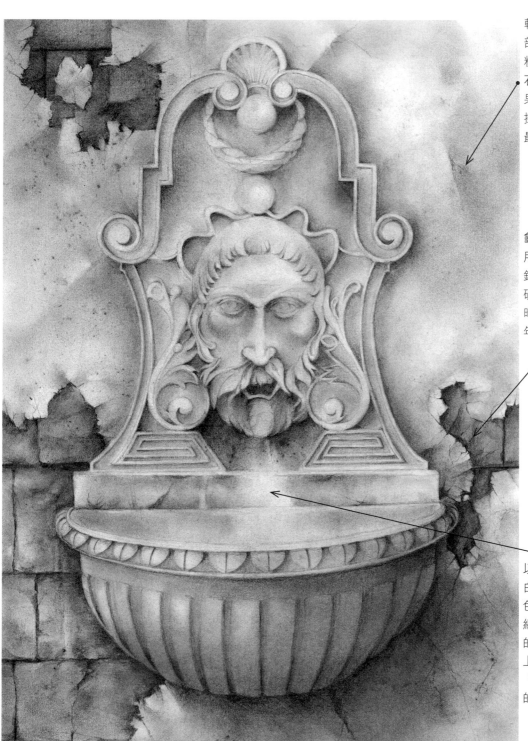

軟橡皮擦沾掉部分的石墨粉，就能產生石膏浮起的效果。以軟橡皮擦輕拍的效果最佳。

龜裂的石膏是用非常鋒利的鉛筆所畫，生硬銳利的線條暗示著裂縫的年代悠久。

以石墨粉在空白區域周圍鋪色，打造石材經過歲月風化的外觀。視覺上，這有一種「清潔」石雕的效果。

公共建築

公共建築以及辦公大樓是為滿足地方需求所設計的，乍看之下似乎不是啟發繪畫靈感的好題材。然而，畫家反應的是雙眼所見，而不是先入為主的觀念。這些建築通常具有純粹的功能性，往往是在地區或國家的榮譽感高漲的時期而建造，這種愛國主義的情懷也常常反應在建築的設計上。

我一直認為這種結合功能與在地特色的設計相當迷人，因為它帶來一些令人意想不到的設計和結構。尤其是19世紀，打造出許多非常具有權威

性視覺效果的建築。在建造時期，這些建築物或許缺乏我們在繪畫主題所尋求的特質，但是現代化的過程中，已為許多建築注入了新的元素，將它們轉化為絕佳的繪畫題材。

就技法而言，這些建築物通常適用方塊體結構的繪畫技法。你有機會把一個簡單的幾何形狀，輕易的轉變為單純、功能明確、比例又完美的公共建築外部結構。

繪製公共建築的現場總是人來人往的。火車站就是一個很好的例子。它是為滿足民眾需求所建造，也總是人山人海。以下幾頁將指引你如何處理出現的群眾身影，以及為畫中應該包含多少的細節提供一些建議。

火車站

火車站是過渡性的場所，能夠在短時間內容納大量的人群。它也象徵著建造年代的財富與權力。

火車站由兩個截然不同的部分組成：內部是光禿禿的支撐結構，外部是華麗又令人振奮的裝飾。一旦進入火車站，你會發現各式各樣的題材。由於部分區域的尺寸和規模，隨處可見鐵件與鋼構形成的長線條，因此透視法將會是構圖的重點。

你很難找到一處沒有人煙的車站——人們總是成群結隊地出現。最佳的應對方式，是像對待牆上的磚塊一樣看待人群：你必須採用暗示的技巧。你可以用負形繪製人群，讓它們與建築物的細節跟色調成對比，只選擇其中一兩位做更細緻的處理。

人物還有助於賦予建築一種規模感。當你凸顯前景的一兩個人物時，也可以幫助建立構圖的透視感。

畫建築之外的其他事物

功能性的標誌跟元素，例如車站時鐘跟票亭，都是提示主題的好工具。記得，繪製建築物並不僅是關於建築物本身而已。

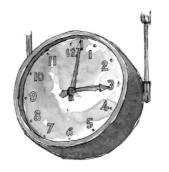

車站的時鐘是鐵道建築不可或缺的特色。試著在暈染區塊之間保留一些白色條紋或亮點，作為反射效果，營造時鐘的玻璃面。

屋頂陡峭的透視線條和堅固的垂直柱子的組合，這部分是車站的吸引我的特色。要始終記得留意對比鮮明的線條，來創造有趣的素描。

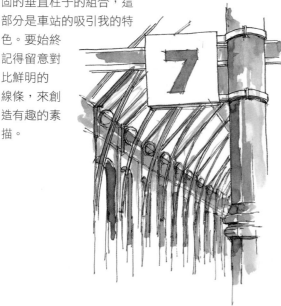

行李永遠是火車站的一大特色，可以用來填補素描時閒置的空檔。

阿姆斯特丹中央車站

初見這座規模宏偉的建築可能有些嚇人，要讓構圖明朗簡潔的
方法就是簡化細節。

繪製巨大建築物時，很難涵蓋
所有的部分，因此暗示法通常
是填補空白的最佳方法。

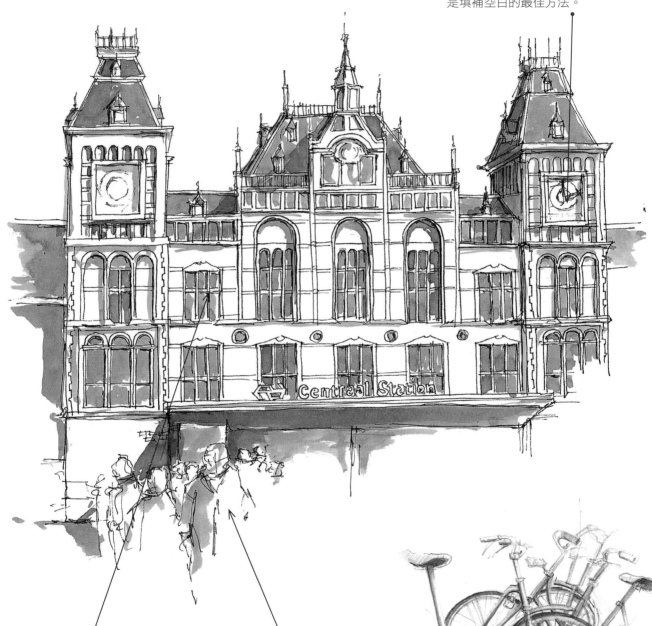

當建築物有很多窗戶時，如
果逐一描繪，容易讓構圖變
得擁擠複雜。這時候使用一
致的色調就能統整圖面。

有時將人物納入畫面是很重
要的，人物能夠說明繁忙的
公共建築物的特性。用負形
處理人物，能讓人物與場景
融為一體。

19世紀公共建築

許多19世紀留存下來建築，尤其是風格嚴謹的公共建築，至今仍屹立不搖。

這類建築的設計有對稱性跟規律性的特色。雖然歷經多年的擴建之後，建築的外觀也產生了變化，但是門、窗和山牆仍舊堅定的維持平衡。對畫家而言，這些建築物是真正的福音。

這些建築物的對稱性，可以讓你輕易地著手繪製剖面圖，不論是全景或是角度視圖。首先按照透視圖規則建立方塊體。接著在方塊體的中央直接畫一條垂直線，此時水平線早已成立（虛擬的水平線），然後再遵循透視圖的規則，將建築物的特徵依序畫上。

這些建築物主要是由磚砌成，通常適合用水溶性石墨鉛筆來繪製。這能讓你快速的填滿大面積的磚牆，而不必擔心色調不均勻。其實任何磚牆都不會呈現單一色調，因此你也可以用沾濕的鉛筆尖輕輕描繪幾塊磚做暗示。

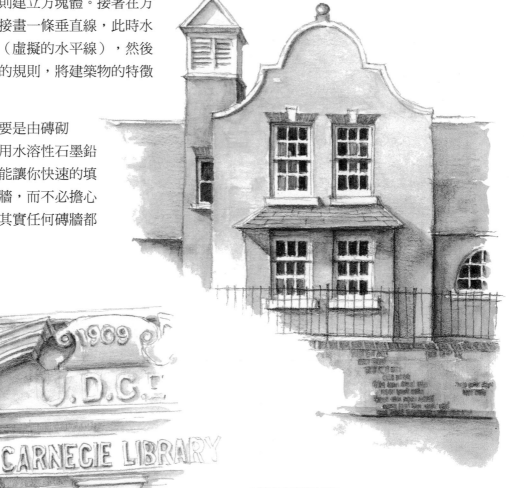

對稱的結構

許多19世紀校舍建築的對稱性山牆，對建立素描的初稿很有幫助。當你依序添加窗戶、牌匾、雕刻等特徵時，留意它們是否在中央垂直線的兩側保持平衡，並利用水平線確認它們正確排列。

暈染的技法

門口周圍的雕刻和裝飾特徵，通常值得用水溶性石墨鉛筆來探究。暈染的技法可以輕鬆又快速的建立陰影。

卡內基圖書館

這座建築物的外型，讓人必須認真思考觀看的視角。我知道這棵樹是重要的特徵，所以必須選擇最適合它的角度作畫。

樹是構圖非常重要的部分，它的色調必須富於變化──不論是深色調或是淺色調，都必須細心平衡。

為了展現這座建築物的特色，陰影跟明暗的表現需要清晰而明確，以呈現最佳效果。

處理大型構圖時，淡化是很方便的技法，特別是當你不確定該如何收尾的時候。

市政廳1

有時候，一座建築物不僅僅是由石材與磚塊所建造。偶爾只要在門上懸掛一些旗幟或彩旗，就能賦予建築物特殊的意義。市政廳的狀況就是如此：它們作為社區中心而建造，最重要的功能就是彰顯象徵。

初步研究這座市政廳的構圖時，我發覺旗幟與建築物同樣值得探討，雖然旗幟占據很小比例的視覺空間，但它的意義卻要大上許多，因為它賦予了這座建築物特殊的身分。我深受在風中飄揚的旗幟所吸引，很快就決定使用水彩來捕捉這種效果。

由於石砌的部分運用了各種不同的技巧，為了加深我對這座建築的認識，我需要多做一些研究。我很快了解到石材顏色看起來總是比凹縫更淺，於是上了一層生赭色淡彩作為整體石材的底色。

石砌感上色法

公共建築的石砌通常很有趣。一層淡淡的生赭色為這張素描帶來色彩。乾燥之後，我用小號水彩筆的筆尖均勻地混合群青色和焦棕土色，畫上縫隙產生的線條，再添加一點群青色在石造拱形窗戶的周圍打造出陰影。

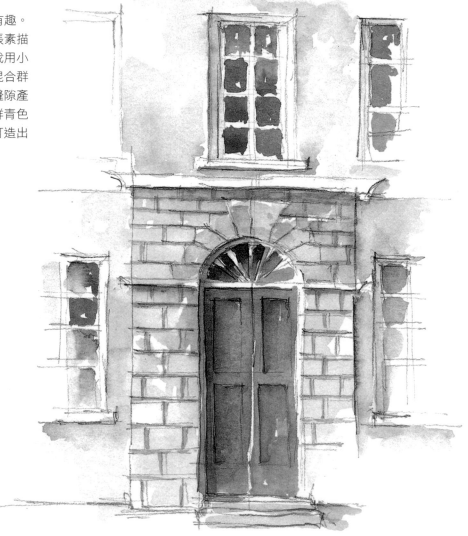

使用的顏色

生赭色

焦棕土色

群青色

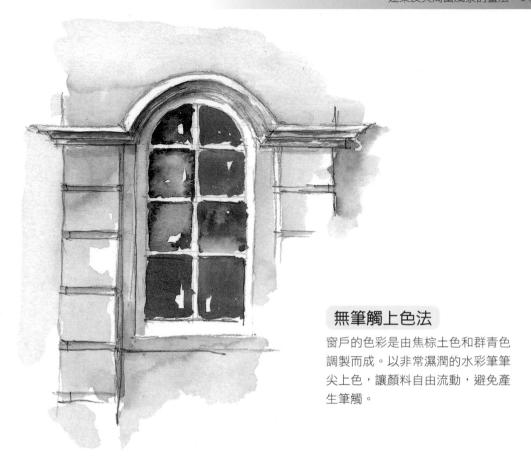

無筆觸上色法

窗戶的色彩是由焦棕土色和群青色調製而成。以非常濕潤的水彩筆筆尖上色，讓顏料自由流動，避免產生筆觸。

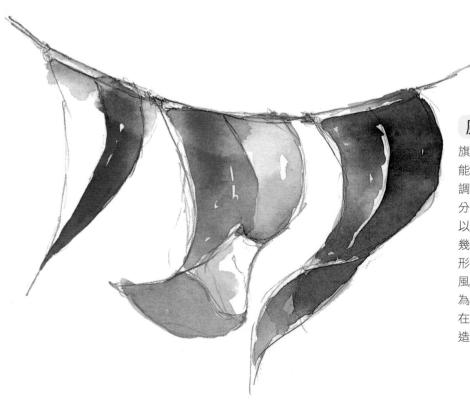

風動感上色法

旗幟和五彩繽紛的裝飾經常能打破古老石砌建築的單調感。觀察皺褶和扭轉的部分，並模仿色彩的線條，可以帶來很好的效果。我畫了幾張鉛筆速寫，簡單的三角形跟長方形，並觀察他們在風中扭轉。之後我以群青色為主，調入一點焦棕土色，在扭轉的旗幟後方上色，打造出淡淡的陰影效果。

市政廳2

這座市政廳的整體形狀，是運用我對方塊體結構透視技法的知識所繪製。我很快就明白能否準確地描繪窗框和門口，對這件作品的成功有著關鍵性的影響。這能夠避免牆面顯得過於單調扁平。在這個階段，我必須掌握微妙的平衡，我不想因為過度的上色而犧牲線條的強度，但同時也察覺必須導入一些色調的變化。深思之後，我最終決定運用實用性的色調，保持輕柔的筆觸，並只在真正需要的時候才使用深色調。

在畫完成窗戶跟門的形狀之後，我用一枝中號的水彩筆，隨興塗上一層薄薄的生赭色。進行下一個步驟前，我讓這層顏料完全乾透。等畫紙乾透時，我改用小號的水彩筆，調製群青色跟焦棕土色的混合色。我沿著窗框的內側塗上這個顏色作為陰影。等這層顏料乾燥時，我再次調色，混合四分之三的群青色跟四分之一的焦棕土色。這個顏色適合表現映射在窗戶玻璃上的天空——即使這種顏色實際看起來像灰色。

最後的步驟是為旗幟上色，強化建築物的國家身分跟重要性。有時候最小的細節反而能為畫裡的建築帶來最大的影響。

上色順序

・單色塗滿

第一個步驟的上色是用濕潤的大枝水彩筆，塗上生赭色做為石材區域的底色。

使用的顏色

生赭色

焦棕土色

群青色

・雙色塗窗框

為了打造窗框退縮的效果，我混合一些焦棕土色跟生赭色，然後拿小號的水彩筆，用筆尖一筆畫上去。

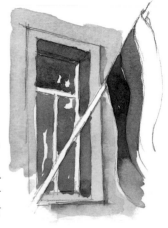

・三色表現玻璃窗

我在窗戶的調色中加入一點群青色，並保留一些空白作為光線的反射效果。

完成圖

這個市政廳是個典型的方塊體建築物,搭配尺寸得宜的門窗之後,整體顯得輕盈又明亮。

保留一些裝飾性的細節,如閃爍的白點,能夠在視覺上打破大面積的牆壁,讓你的圖畫有種輕鬆的感覺。

不要受到誘惑而將作品過度上色。僅僅一層薄薄的淡彩,就能為作品增添色彩。

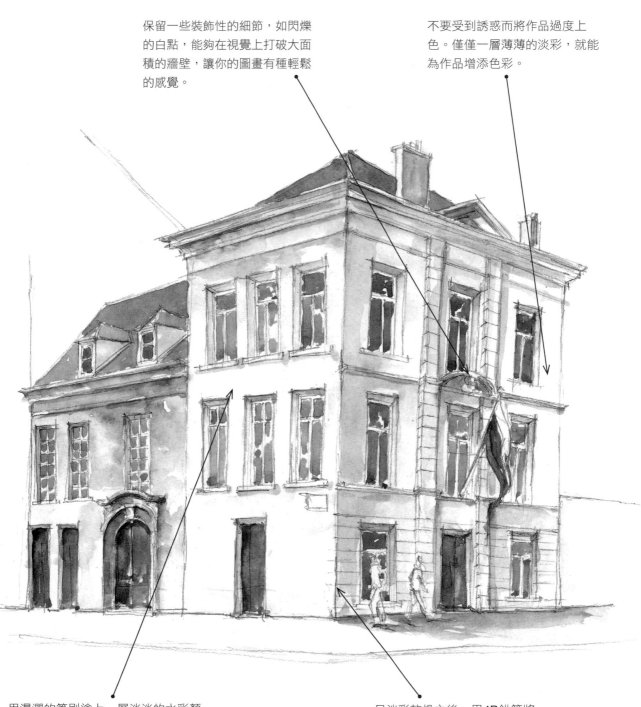

用濕潤的筆刷塗上一層淡淡的水彩顏料。這能讓顏料自由流動、不均勻地暈染,如同古老建築物真實的面貌。

一旦淡彩乾燥之後,用4B鉛筆將建築物的邊緣線條銳利化——這可以加強圖面的實體感。

街道建築

這個章節將探討建築環境的周邊元素。這些元素賦予建築豐富的意涵，建築因此不再只是磚、水泥、或石材的複合體。

標誌、海報、咖啡桌和市集攤位都是城市裡日常生活的一部分，它們在視覺上能為任何建築環境注入一股活力。這些細節通常會被排除在構圖的場景之外，因為我們不認為它們足以構成獨棟建築或是建築群體的一部分。其實，街道只是建築物的延伸，因此街道上任何有趣的元素都有納入圖畫裡的價值。

我們也會深入研究人物與建築的互動方式，以及我們能如何描繪，並利用它們來解讀建築環境——少了人物，建築物可能就失去意義了。

下一個部分將會探討設置於建築物前方的物體，對特定場景的視覺影響。海邊賣魚的攤販擺放的看板、街頭市集購物的人們、咖啡店的客人——都會被置於所屬的建築環境被討論，但哪一個才是最重要的呢？在繪畫中，背景與前景絕不能相互競爭觀看者的目光。這一點很重要，也會在下文進行討論。

大多數的標誌是為了做引導、提出建議或是警示而設立。在商業招牌林立的混亂之中，為了吸引我們的目光，這些標誌必須簡單又明亮。我們將思考如何使用色彩，來記錄這些建築環境中的重要標誌，並討論添加鏽斑的技巧，讓它們的效果更好。

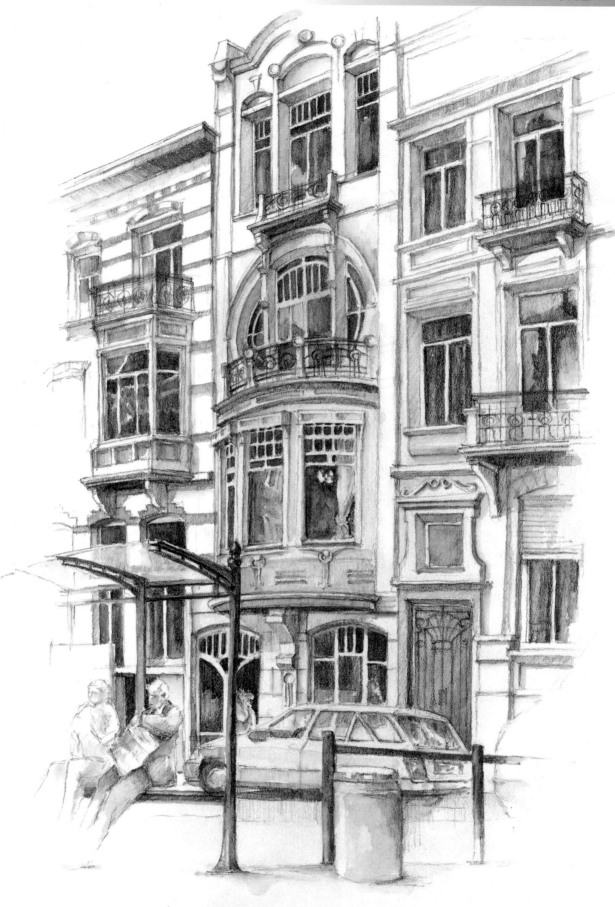

咖啡廳和商店櫥窗

咖啡廳、酒吧和餐廳都是親切好客的地方，正面通常有大的門窗，讓你可以從外頭清楚看見內部，進而受到歡樂氛圍的吸引。不同於住宅的窗戶，它們的窗戶通常被招牌、貼紙和資訊覆蓋，視覺上相當雜亂，讓你難以下筆作畫。

相較於平常的住宅，你通常能更深入看見這類建築的內部，因此只要使用墨水筆和未稀釋的墨水（適量即可）就能幫助你達到那種深黑的色調。這個技法與墨水筆上淡彩的技法相同，只不過色調由彩色轉為灰階。你可以先用墨水筆勾勒建築物的主要線型結構，包含咖啡廳或酒吧窗戶裡可見的任何物品。接著，取一個碟子或是塑膠桶，調合印度墨水跟清水。用一枝軟毛筆刷，在建築物跟窗戶上暈染淡色調的調製墨水。之後快速地在碟子裡加入更多墨水，形成更濃的中色調，暈染於淡色調的局部區塊之上。於是你的建築物就有三種色調。最後用筆尖沾取印度墨水瓶的墨水，用細而深黑的墨水塗上最暗的色調。

請謹慎使用這個技巧——過度使用黑色，就會失去對比的視覺衝擊。最後，你可以考慮畫上幾筆墨水線條，來強調或是圈起部分因暈染而形成的色塊形狀，從而暗示建築物的部分結構，展現更高超的技法。

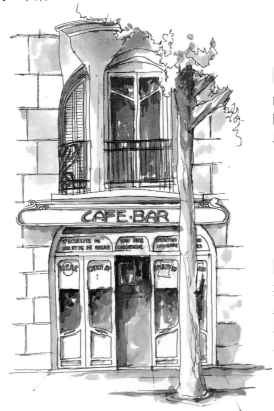

畫曲型窗戶

曲型的窗戶通常需要上曲型的陰影。沿著曲線保留一點白可以暗示窗戶的形狀。

營造景深的技法

要營造商店、酒吧或咖啡廳的店鋪深度，可以嘗試先塗上一層稀釋過的印度墨水，之後再用未經稀釋的墨水畫上幾筆。

巴黎莎士比亞書店

這個場景的視覺資訊既複雜又豐富，因此需要考慮的不只技法，還有適於表達的媒材——墨水筆和暈染。

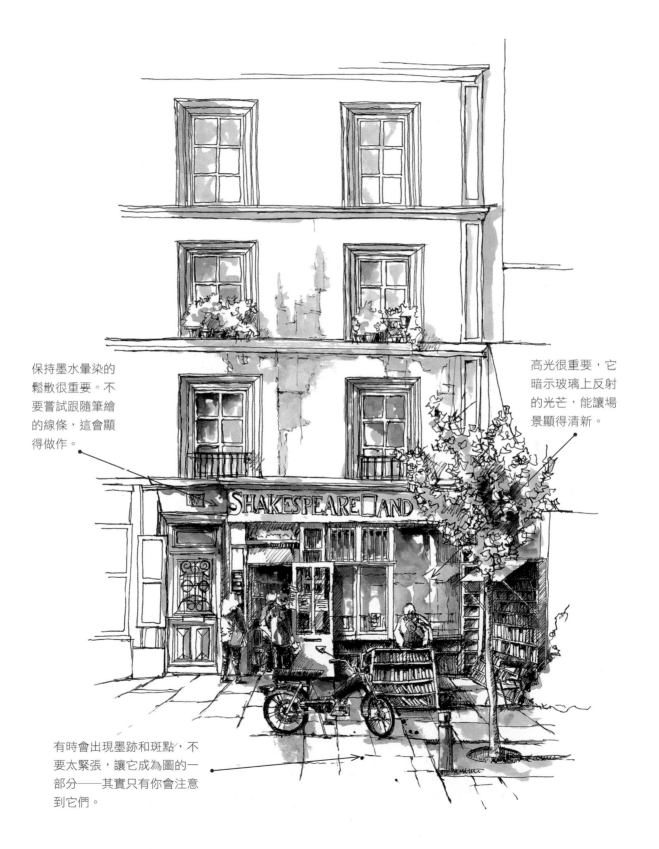

保持墨水暈染的鬆散很重要。不要嘗試跟隨筆繪的線條，這會顯得做作。

高光很重要，它暗示玻璃上反射的光芒，能讓場景顯得清新。

有時會出現墨跡和斑點，不要太緊張，讓它成為圖的一部分——其實只有你會注意到它們。

露天咖啡座

身處在建築環境裡作畫，素描若不包含一些人物，作品很難稱得上成功。尤其是露天咖啡館，人們聚集在這裡，坐著、喝著、聊著，看著人來人往。這就是建築物存在的意義——它為人們提供了去處。

實際上，在素描時，你也許會想表明自己在做些什麼——偷偷畫素描，並細細觀察那些全心投入自己活動中的人們，有時候（但僅在極少數的情況下）還會引起他們反感。

說到技法，你會發現有些鉛筆特別適合這種畫。在現場速寫人物的時候，需要快速又準確。儘管你畫的不是肖像畫，你還是會期望臉部的特徵都在正確的位置上。水溶性石墨鉛筆很適合畫人物主要的部分，例如大衣和頭髮，而銳利的標準石墨鉛筆則較適合描繪臉部的特徵。

然而，最重要的考慮因素，是你的人物要和他周遭的環境互動。你也要確保桌面、椅腳、窗框和門框都受到同等的重視。你的素描練習也應該被視為整個環境中不可或缺的一部分。

不要害怕以負形呈現構圖中的重要元素；因為你不可能有足夠的時間，在主題移動之前記錄所有的景象。

組織構圖

這張習作的研究重點是人物、咖啡桌和窗戶的形狀交織在一起的方式。

人物速寫

雖然與建築無關，但你會發現繪製像這張咖啡館畫家的速寫，有助於提升你的素描速度。在家創作時，它會是很好的素材。

分階段處理色調

水溶性石墨鉛筆很適合速寫。你可以在速寫對象移動之前，快速畫出明暗色調區塊，之後再用水暈染較淡的色調。

巴黎街景

空無一人的咖啡店或酒吧是不尋常的場景，畫起來可能很乏味，因此一定要嘗試在場景裡添加有趣的人文元素：它能強調建築物的用途。

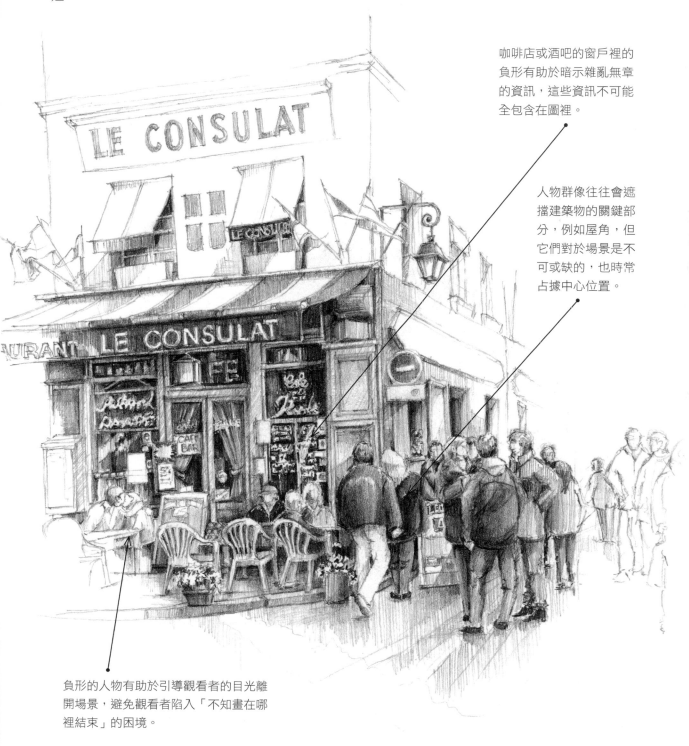

咖啡店或酒吧的窗戶裡的負形有助於暗示雜亂無章的資訊，這些資訊不可能全包含在圖裡。

人物群像往往會遮擋建築物的關鍵部分，例如屋角，但它們對於場景是不可或缺的，也時常占據中心位置。

負形的人物有助於引導觀看者的目光離開場景，避免觀看者陷入「不知畫在哪裡結束」的困境。

道路標誌

道路標誌能為沉悶的場景增添一抹色彩，抓住我們的注意力，並且成為絕佳的素描題材。它們也能為我們帶來重要的資訊！

絕大多數的道路標誌都是金屬製的，它們容易生鏽，卻因此更加吸引人。為了打造逼真的鏽蝕效果，你需要多加嘗試，因為時間的掌握是成功的要素。

上色技法

① 調配較稀的底色（你需要添加大量的水，因為這個顏料不能乾的太快），然後大量塗色。

② 接著調配濃稠的焦赭色水彩，並以水彩筆尖點出你希望鏽斑產生的地方，讓顏料從這裡暈染開，以表現鏽蝕滲色的效果。

③ 如果第一次上色的水彩尚未乾透，焦赭色顏料就會流動，並輕柔地與其它色彩融合在一起。如果等待時間過長，顏料已經乾透，產生的鏽斑就好像是一筆畫上的，效果並不逼真。成功的關鍵在於時間的掌控。

④ 待畫紙表面的水分揮發，但仍然濕潤的時候上色。這時塗上的焦赭色顏料就會在濕潤的紙纖維中輕柔地滲染開來。

原色與簡潔

道路標誌的目的，是要吸引我們的注意力並快速指引方向，因此通常採用原色和簡潔有力的字體。

巴黎街角的一隅

這個場景的視覺資訊過度雜亂，卻很吸引我，主要的原因是色彩：道路標誌非常顯眼，在已褪色的油漆牆面襯托下既明確又簡潔。

你不需要為整個場景上色。當圖面中心位置的周邊保留空白，反而更能令人專注在場景中央。

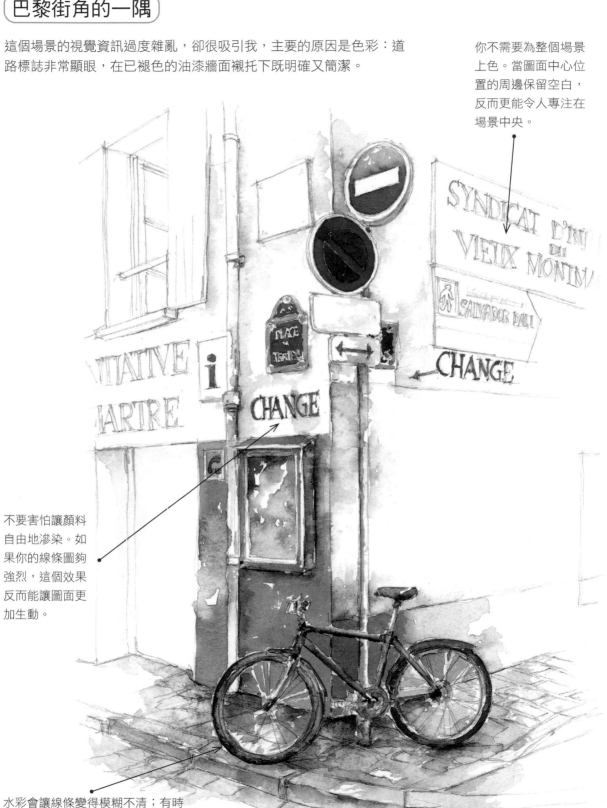

不要害怕讓顏料自由地滲染。如果你的線條圖夠強烈，這個效果反而能讓圖面更加生動。

水彩會讓線條變得模糊不清；有時候你需要在畫紙乾透之後，用2B鉛筆重新畫上一些形狀。

海濱建築

獨一無二的海濱建築，總是散發一種獨特的氣質，無法將之歸類於任何的建築風格或流派。一般而言，它們通常是功能性、街道建築和開放式的棚攤，令人著迷的混合體。

這種建築引人注目的特色之一，就是相較於海濱的其他建築，它毫不遜色。它總是沐浴在熱情的陽光下，並且帶著強烈又有菱有角的影子。

另一個迷人之處，就是它們所展示的標誌數量。在練習幾個獨立的道路標誌之後，下個階段就是練習這些海濱建築物上的各種字型跟圖樣。這些地方具有臨時性與商業性，代表他們經常使用折疊式或移動式的招牌或標誌，通常是倚靠在外牆上的。這些都很值得研究，因為它們的角度能形成強烈的陰影，能夠在構圖的前景營造動態的效果。使用鉛筆時，你要用最深黑的色調畫出招牌跟它所倚靠的牆面之間形成的V字形。這會產生一種往前推的視覺效果。一定要記得畫招牌投射於地面的陰影，這能牢牢的固定招牌，讓招牌看起來不至於漂浮在地面上。

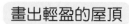

畫出輕盈的屋頂

海濱建築跟碼頭的屋頂通常是它們最具趣味的特徵。奇特的是，有時屋頂的結構比建築物的其他部分更輕盈。

兩點透視構圖

這一組海濱建築是用第28-29頁探討的，簡單方塊體的兩點透視構圖技巧所建構。試著將建築物視為一連串相鄰的簡單方塊體，然後再開始添加細節。

碼頭盡頭的魚攤

清晨是畫這個場景的最佳時機。這時候的人很少，晨光下長長的影子很強烈，有強化圖面的效果。

畫紙上保留的細長空白作為陰影之間的高光，最適合表現玻璃的反射效果。

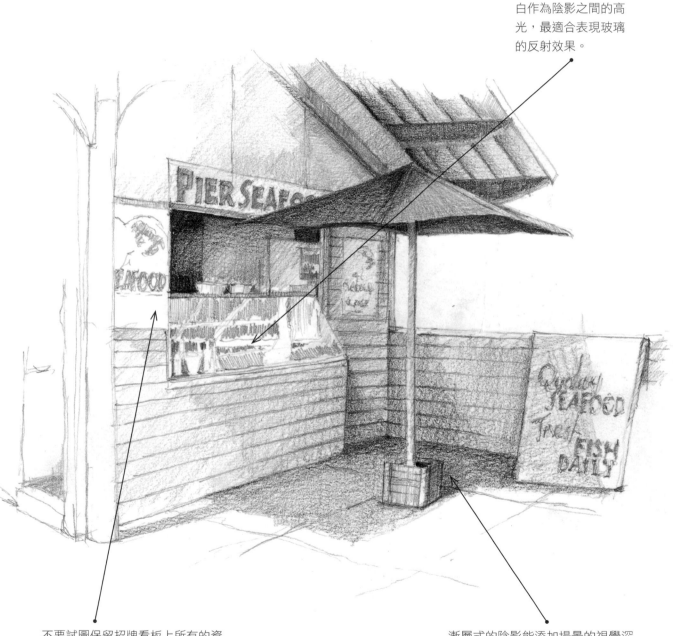

不要試圖保留招牌看板上所有的資訊：挑出關鍵字，其餘的細節用暗示法交代即可。

漸層式的陰影能添加場景的視覺深度。用2B鉛筆畫基本的影子，再用6B鉛筆加深色調。

街頭市集 *1*

街頭市集為畫家提供豐沛的題材，畫家能輕易在這裡花上一整天寫生、畫圖。

我原先想用色彩來描繪這個充滿活力的街頭市集。然而，當我坐看眼前的景象時，我發現我對於攤位和周邊結構如何與街道兩旁的建築融合的方式更感興趣。最終，擄獲我目光的是光與影的交織，而非色彩，所以我決定只用墨水筆跟暈染來繪製這個場景，以呈現一種舒服簡潔的效果。

當攤販開始擺設攤位的時候，我被新出現的圖案跟形狀吸引了。農產品滿滿地擺放在鋪著方格布巾的籃子裡，成了令人著迷的研究主題。同樣的，置身於林立的招牌與遮陽傘，並穿梭於攤位之間的人群也變得更有趣了。

儘管要繪製最終的畫作，並非一定要做這些研究，它們卻能幫助我更深入了解構成市集的許多面向。即使它們沒有出現在最終的作品，它們也肯定影響了我在繪畫過程中所做的決定。

觀察光影強弱

街頭市集的特色很多，農產品是其中一種。這種小型的習作可以幫助你觀察光影的強弱。鬆散卻強烈的陰影是這個習作成功的關鍵。

製造斑駁效果

這幅習作描繪的是市集所在街道上的一幢建築，研究的主角是清晨的陽光跟灑落下的斑駁陰影。這是一張速寫，以水分飽滿的印度墨水快速畫過圖面，用斷斷續續的筆觸紀錄清晨光線帶來的斑駁效果。

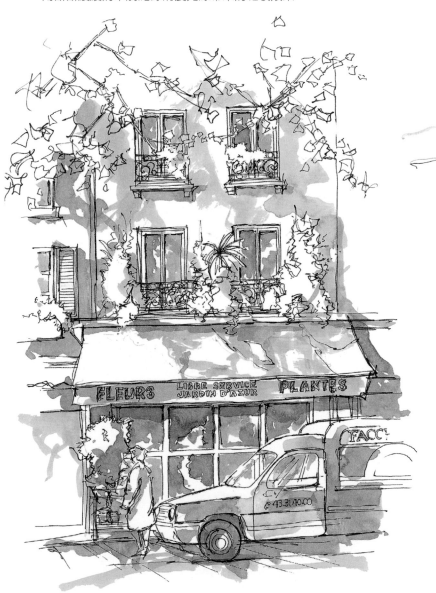

速寫構圖

人與景物，例如遮陽傘、攤位和商品的互動方式，都是街頭市集環境不可或缺的一部分。墨水筆跟暈染是速寫這些場景的最佳選擇。

街頭市集2

這幅畫的第一個步驟，就是決定哪些元素需要保留、哪些需要忽略——前幾頁所做的習作明顯地影響了這些決定。前景落下的斑駁陰影因樹木而存在，儘管樹木的高度很重要，我卻決定降低樹木的高度至攤位上方，只因為相較於樹梢，攤位和背景的建築物讓我更感興趣。

一旦畫完，我就可以輕鬆地坐下，閉上一隻眼並瞇著另一隻眼，以便仔細審視主要的明暗區塊。接下來，我會用水分飽滿的印度墨水暈染這些區塊，要確保墨水流動不拘泥，避免作品顯得生硬呆板。

我用中號的水彩筆開始繪製前景。我用稀釋過的墨水暈染樹木周邊的鋪石地面，接著在樹木兩側加深色調以表示陰影。

接下來，我準備了濃度較高的墨水。我開始在場景最深、最暗的區塊，例如遮陽傘下或是攤位正下方做暈染上色。

最後的步驟是用墨水筆加強前景的線條。簡略地勾勒細節，不時地過度描繪，或是加強之前畫過卻因墨水暈染而模糊的線條。

用線條稿構圖

繪製線條圖初稿，是為了要確保重點特徵的位置跟比例皆正確。這需要花一點時間，因為我需要探索那些由攤位桌腳、箱子、跟一堆棄置在地上的廢棄包裝所形成的各種形狀。

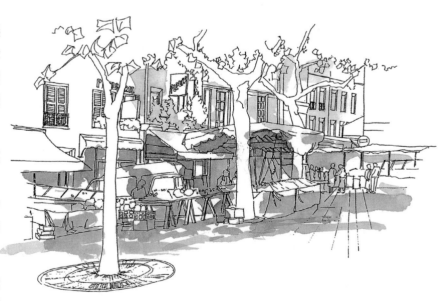

建立陰影區塊

下一個步驟是建立陰影區塊。用大枝的軟毛筆刷，沾上稀釋過的印度墨水，在線條圖之上鬆散的暈染。

完成圖

這沐浴在地中海熱情陽光下的清晨場景，是用光影，而非建築
物、臨時的街頭市集和棚帆呈現的。

建立光線照射的角度很重要，一定要確認陰
影沿著相應的角度成形。善用高光可以讓這
一點更明確。

構圖頂部的樹冠層雖然形成了地面的光與影，但
是市集上的攤位，和它們融入周邊永久性建築物
的方式，才是最重要的元素。樹冠層只需要保持
簡潔低調就足夠了。

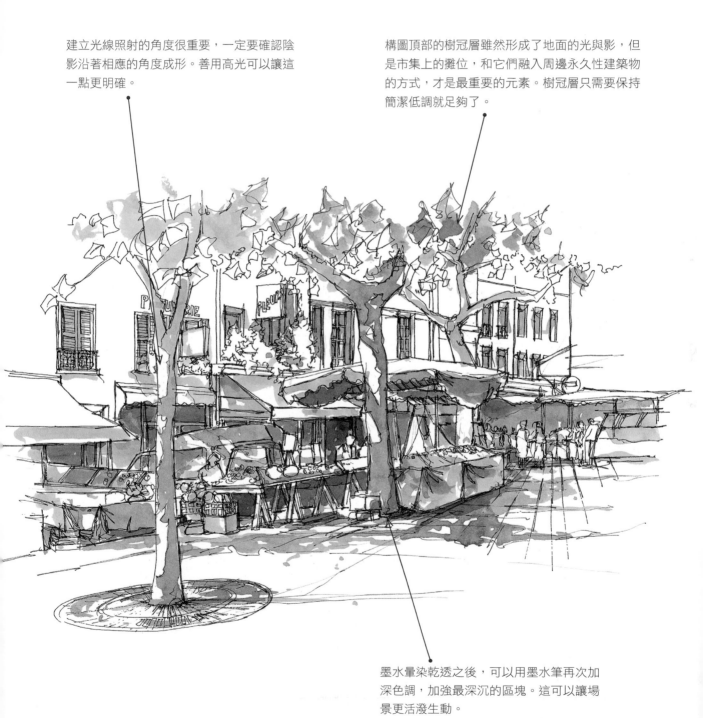

墨水暈染乾透之後，可以用墨水筆再次加
深色調，加強最深沉的區塊。這可以讓場
景更活潑生動。

將廣闊的景色繪製成大圖

到目前為止，本書一直採用傳統的建築觀點和現場素描的方式來觀察眼前的建築。然而，本章將以略微不同的方式來探討和「觀看」建築。

人類的視力有其極限。我們只能在有限的視角內看見眼前的訊息。那麼，當我們想要突破極限，看見超出傳統視線角度時，該怎麼做呢？答案通常是組合圖像──將圖像組合起來，成為一張超越我們自然視角範圍的「廣角」視圖。在接下來的幾頁，我們將會探討如何建立這樣的「廣角」視圖，並討論關於透視圖規則的注意事項。

這種繪圖方法本身就有其侷限性。如果我們的視角不僅只是隨著單單一條線延伸，甚至還延伸至它的上方與下方，又會發生什麼事呢？以下的幾頁將以照片為依據，帶領你在開闊的視野中，探索並建立屋頂全景圖的技法。

這兩個範例安排在本書的末尾，因為它們會需要你對到目前為止討論的許多技法，有相當程度的理解。更重要的是，它們需要你目前正在培養的信心──你個人為創作一幅畫所做出決定時所需的自信。你作品的呈現方式，由你來決定。

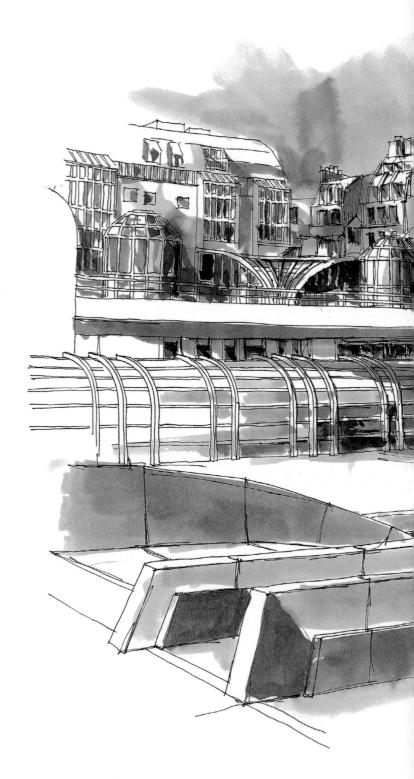

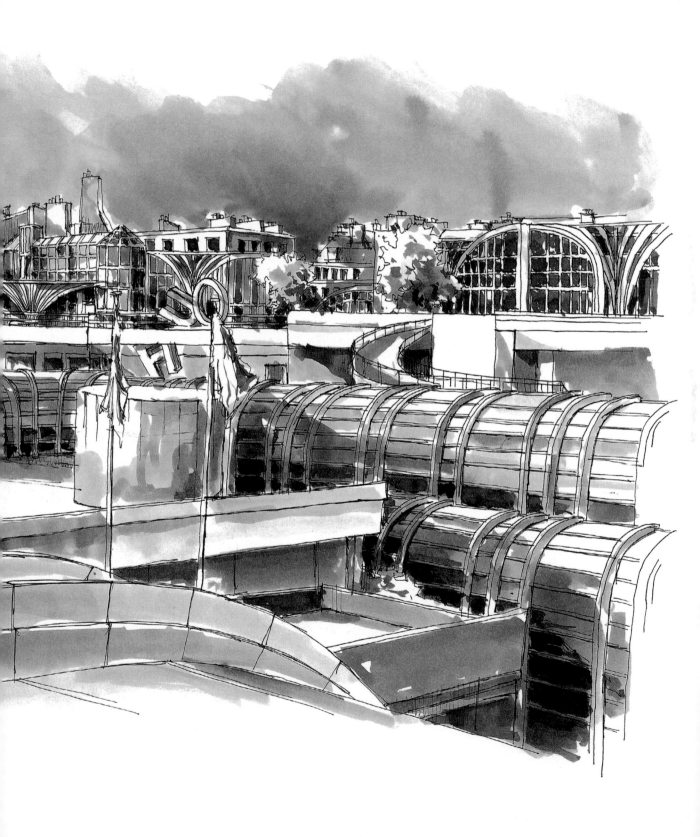

拼貼照片

有時候，你會想要紀錄一棟偶然發現的建築物，卻沒有時間，也沒有機會坐下來畫它。若你此時受困於有限的視角位置，沒有足夠空間往後移動，以便拍攝完整的建築物，就更令人苦惱沮喪了。這時候你可以考慮製作「拼貼照片」（joiner）。這包括站在定點位置，拍攝主題的一系列照片：僅僅一張縱向的照片（portrait）或是橫向的照片（landscape）是不足以紀錄建築物的完整面貌。

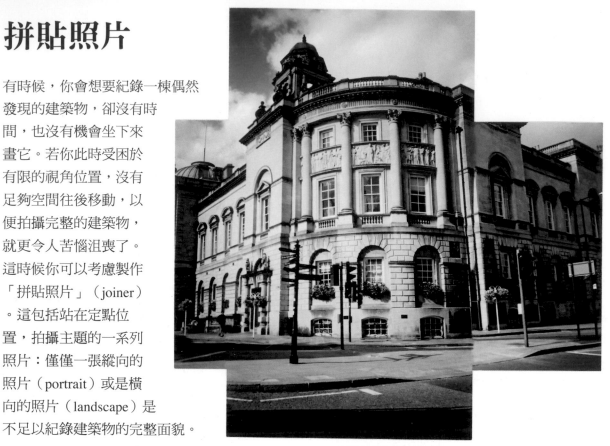

照片沖洗出來之後，你就可以進行適當的對齊和重疊將它組合起來，最後以拼貼的方式建立主題的全方位照片。

當你開始根據這張多面向的拼貼照片作畫時，你會注意到透視的效果已出現扭曲變形，縱向照片的扭曲效果更甚於橫向的照片。這是相機拍攝時的自然現象，因此你需要決定修正透視的程度，以還原圖畫的真實性。建立拼貼照片時，你也會發現並非每扇窗或每根柱子都能完美的比對，所以不要試著直接臨摹或複製照片。

留意建物是否變形

從這張拼貼照片的線條描圖稿，可以看出透過相機鏡頭，垂直線匯聚的程度。你必須自行判斷選擇哪一條線為依據來繪製最終的圖稿。畢竟，照片雖然是很實用的工具，但也只能做為參考。一味地複製二維圖像，往往只會產生乏味無趣的畫作。

定點拍攝照片

為了獲得有關建築物的最大量視覺資料，你可以從同一個定點拍攝縱向的照片跟橫向的照片。為了記錄煙囪管帽跟屋頂上的雕刻裝飾，你可能會需要稍微移動照相機。

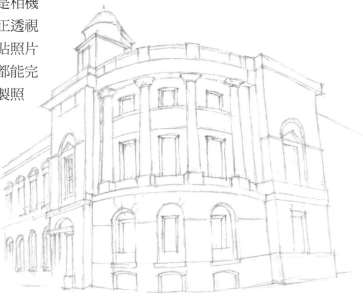

英國巴斯的古典建築

開始繪製建築物的結構體之前，你必須用自己的雙眼校正垂直線，不能依賴相機的鏡頭。

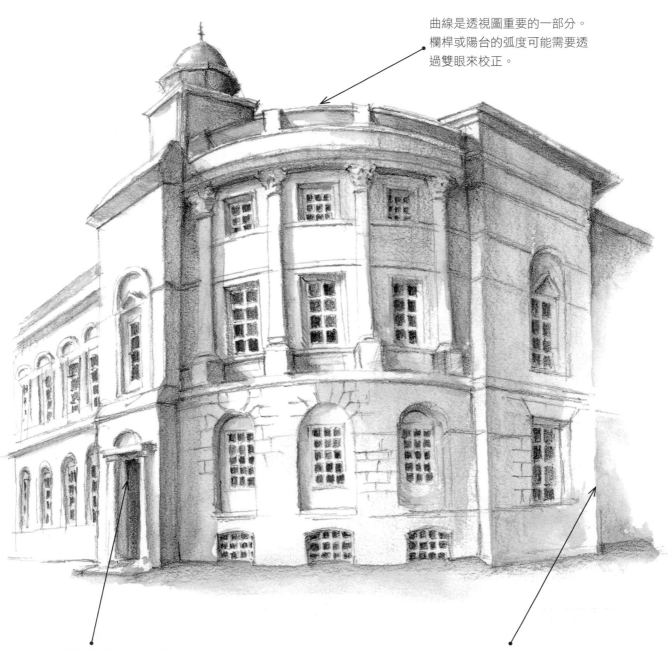

曲線是透視圖重要的一部分。欄桿或陽台的弧度可能需要透過雙眼來校正。

不僅結構體需要顯得扎實穩固，門窗也必須校正，以便讓視覺效果顯得合理。

構圖最外圍的垂直線必須維持筆直，因為它們會框住中心部位的細節。

廣角視圖 *1*

人類眼睛的視角是有限的。要欣賞大多數的景象，這樣的視角已經綽綽有餘，但若想要再擴展，你就必須要轉頭看了。對多數人而言，這並不困難，但對畫家來說，即使是最輕微的移動，也會改變整體透視效果。如何才能在繪製一長排的建築時，不會產生變形或混亂的透視景象呢？答案就是把場景分割成一個個的小塊，每次畫一塊，回到家之後再組合起來。

許多的商店街充滿著迷人的建築，各有獨一無二的特色與特徵。開始記錄時，你可以直接在選定的第一家商店前畫速寫縮圖。這時候你無需擔心透視效果的問題：只需畫下你雙眼所見，包含任何停放的車輛和跟購物者（它們也是場景重要的一部分）。接著，移動到下一棟建築，同樣站在前方直接做畫。維持同樣的視線水平很重要（不要前一張站著畫，下一張坐著畫），也要跟商店保持同樣的距離。沿著這條街繼續畫，直到收集了足夠的速寫縮圖跟平面草圖。

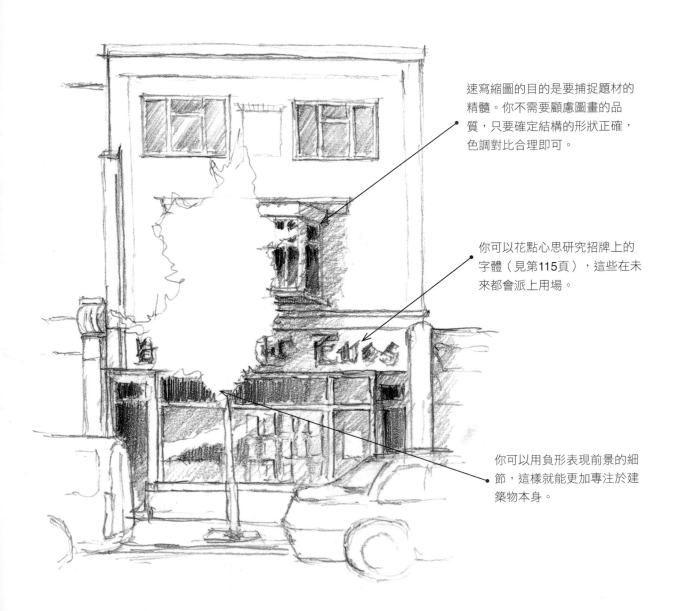

速寫縮圖的目的是要捕捉題材的精髓。你不需要顧慮圖畫的品質，只要確定結構的形狀正確，色調對比合理即可。

你可以花點心思研究招牌上的字體（見第115頁），這些在未來都會派上用場。

你可以用負形表現前景的細節，這樣就能更加專注於建築物本身。

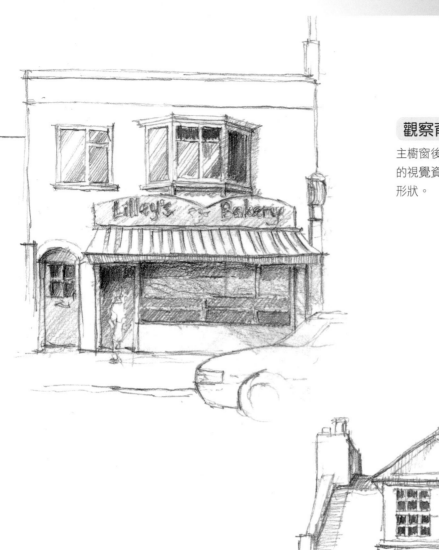

觀察背後細節

主櫥窗後方的形狀會提供有趣的視覺資料──仔細觀察這些形狀。

人物呈現比例

人物能有效表現出比例感。跟樹木一樣,人物以負形呈現的效果最好。

廣角視圖2

收集完所有的草圖之後,你將有大量的
視覺資料需要處理。開始想像這些草圖
拼貼組合時,你會發現下個階段就是展
現創意跟巧思的時候了。你可以在每一
張草圖的上方鋪一張描圖紙,描出主要
的結構跟特徵——在這個階段不需要在
意窗戶的細節。然後,再鋪另一張更大
的紙,再次描繪這些草圖,將它們拼接
起來,以全景的方式重現整條商店街的
長度。這時,你會看見許多不一致的透
視效果。在你直接、逐一地畫每棟建築
物的時候,這是難以避免的,因為每棟
建築物都會有各自獨立的透視結構。你
還會發現其他的元素,例如車輛、樹
木、人物,也不一定能完美吻合。

倒影呈現趣味

倒影會產生一些有趣的形狀,並在玻
璃窗內創造出抽象的圖案。

構圖拿捏輕重

車輛雖然是商店街重要的一部分,但
若要納入構圖,車輛就不應該過度遮
蔽你的視線。

收集色彩資料

你可以用很多不同的方法收集資料，讓自己在家裡就能完成畫作。速寫縮圖很珍貴，只要透過一些色彩習作，就能大幅提升縮圖的品質。你可以選用任何的媒材，只要能夠真實紀錄你所觀察到的顏色。我非常建議你以縮圖進行色彩實驗，它不僅便利又有效，也很容易製作。

・鉛筆

特定細節的鉛筆習作很有用，但它們缺少了重要的色彩資料。

・水彩

水彩習作能幫助我們了解場景的整體外觀；顏色也能強化圖像。

・彩色鉛筆①

彩色鉛筆在現場作畫時可能更實用也更方便。

・彩色鉛筆②

有時並不容易找到和題材的顏色相符的彩色鉛筆。

・水溶性鉛筆①

有些媒材在未處理的狀態下，呈現的效果看起來很類似，但水溶性鉛筆在暈染過後，最終的效果會有很大的變化。

・進行色調比較

嘗試使用相似的色調和顏色，是探索所選用的媒材的實用方法。

・留意背景和字體

背景的色彩對於凸顯字體的顏色很重要；字體通常很有特色，值得你關注。

・水溶性鉛筆②

水溶性鉛筆有兩大優勢——線性形狀跟柔和的暈染效果。

廣角視圖3

建立廣角視圖的下一個步驟就是重新審視透視圖，你需要從這成排的建築物的其中一端開始。要解決這個問題，最簡單的方法就是移除所有相關透視效果的提示，並將每一棟建築扁平化。你也需要做一些相關構圖的決定，例如要保留多少車輛，或是包含多少人物？

一旦完整建立成排的建築物，並因場景整體達到令你滿意的效果時，你就可以再回顧最初的速寫縮圖找尋其他資料。

首先要研究這排建築物裡的每一棟之間的差異。通常從窗戶的結構，尤其是商店地面層的窗戶，就能明顯看出。沿著這排建築物逐步繪製，將這些細節一一描繪在骨架輪廓上，以建立詳細的線條圖。

接著就需要發揮你的巧思了。草圖可能會有光源不一致（儘管很微小），或是光源定義不明確的情況。你需要決定光線的來源，包含它的

方位與強度。然後，你才可以開始畫門框內跟窗台下的主要陰影區塊。這些陰影的明暗濃淡，可以隨你喜好繪製。

建立場景的最後步驟，就是透過為窗戶增加陰影和反射，為車輛和樹木添加色調，為前景添加陰影，定義建築物所在的人行道和道路，這些都能讓場景更加完整。最終作品呈現的構圖會由各種形狀、塊體和細節組合而成。這張有趣又迷人的圖，也會帶領大家以全新的方式觀看。

你需要將部分建築物的角度扁平化，以修正透視效果。

首先繪製一張簡單的線條草圖，不要包含任何的細節。這張圖純粹用於檢視建築物是否正確排列。

你可以將汽車的前後部分拼接起來，以便在前景中形成一個視覺的中斷點。

建構沿大街排列的商店街

建立廣角視圖的初步階段,需要需要多花點
心思進行大量交叉比對和對齊工作。

繪製樹木的時候,要把高光分離出
來,並在高光的後方運用三種色調
——中階、中階偏暗、深暗。

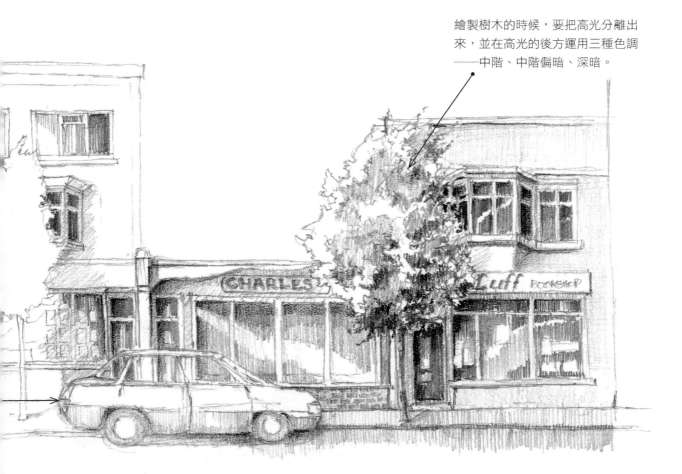

全景視圖 *1*

有時候眼前出現的景色壯闊無比，令人震撼，你無法一眼就將這種景色盡收眼底。有時候，或許是上班的路上，你發現自己身處立體停車場的頂樓，美景當前，卻無法駐足將它畫下來。這時，小型相機就能派上用場，幫助你紀錄景色。

當你橫搖（pan）運鏡拍攝的時候，若要拍出令人滿意的照片，務必要將相機維持在一致的拍攝高度。依據需求，盡可能地多拍一些重疊的照片，不論是縱向照片或是橫向照片。我發現拍攝時維持雙腳不動，每拍一張照片時，都只輕微扭轉上半身，這種方法的成效最好。

照片沖洗好之後，你就可以開始進行形狀拼圖作業，將照片對齊和拼接。

你不太可能使用一張照片內所有的視覺資料，何況是一系列的照片。和廣角視圖不同的是，直接手繪你感興趣的部分的草圖，會比從拼貼照片描圖更令人滿意。

試著將屋頂視為由各種角度和奇形怪狀所組合而成的抽象形狀，在構圖尚在發展階段，先讓圖面保持簡潔，因為你可能還想要修改，所以暫時先不要添加細節。

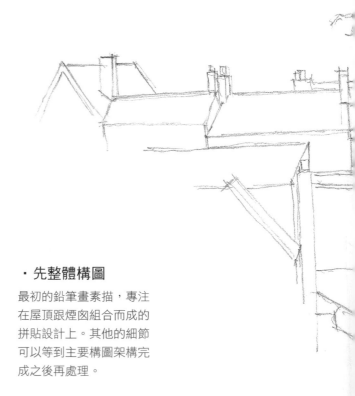

· 先整體構圖

最初的鉛筆畫素描，專注在屋頂跟煙囪組合而成的拼貼設計上。其他的細節可以等到主要構圖架構完成之後再處理。

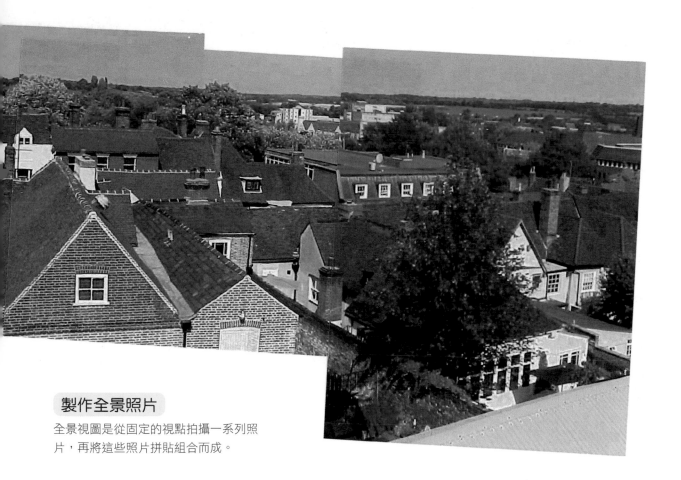

製作全景照片

全景視圖是從固定的視點拍攝一系列照片，再將這些照片拼貼組合而成。

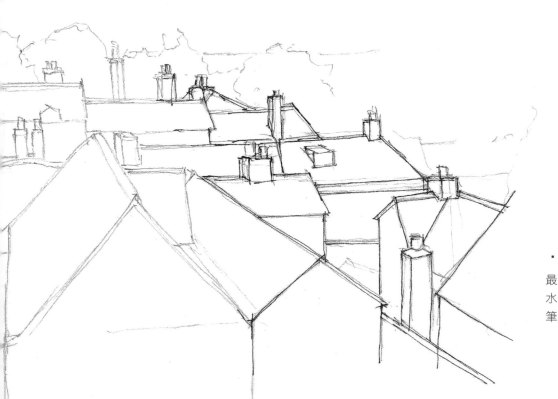

· 再加強線條

最後的圖稿，用防水的墨水筆描繪鉛筆線條。

全景視圖2

這種場景要達到令人滿意的效果,最終的構圖通常需要包含背景的樹木、風景和天空。

第一個步驟,是用調配濃度稀薄的鈷藍色(Cobalt Blue)溶液——這種稀薄的藍色最適合畫遠方的天空。接著,用濕潤的大號水彩筆暈染整個地平線。不要試圖在這裡描繪任何的細節,只需將天空染色,表示它的存在即可。然後,調配樹綠色(Sap Green,這種自然又柔和的綠色也適合畫遠方的景物)並沿著整排

樹木上色。在樹綠色乾透之前,在顏料裡添加少許生赭色(Raw Sienna),並將新調製的顏色點綴於樹木之中。這個顏色會滲染到樹裡,帶來各種柔和的色調。由於背景的功能在於襯托主題(屋頂),因此你不需要在這部分花費更多的時間。

下一個步驟是為屋頂上色。在乾燥的紙上,將顏料以斷斷續續的筆觸進行暈染,就算顏色滲染也不用在意。

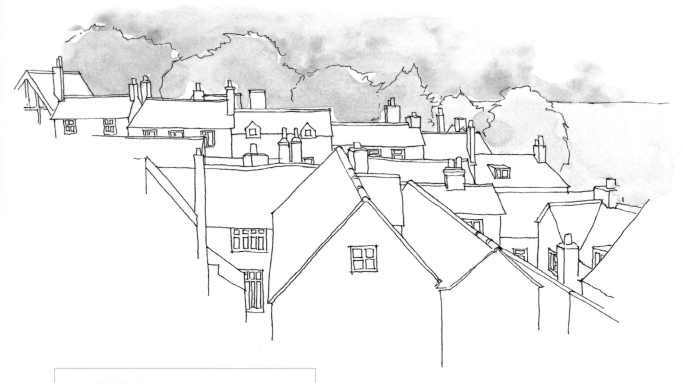

使用的顏色

鈷藍色

樹綠色

生赭色

在背景添加色彩

處理天空的時候,可以用斷斷續續的筆觸讓白紙隱約的露出,這也暗示著飄浮的雲朵。不用擔心背景樹木的顏色略微滲到天空的顏色,這反而會讓畫作更生動靈活。

替屋頂上色

初次的暈染並不一定要沿著每一條線上色。你可以讓白紙隱約地顯現，並讓一些顏色相互滲染。接著調配你眼睛所看到的色彩；生赭色和焦赭色的混合很適合表現瓦片的色彩，而鈷藍色和焦棕土色的混合則適合表現板岩瓦的色彩。

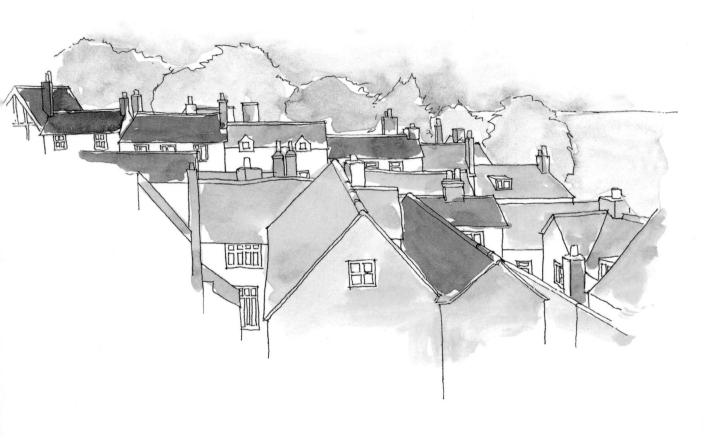

使用的顏色

生赭色　　焦赭色　　鈷藍色　　焦棕土色

全景視圖3

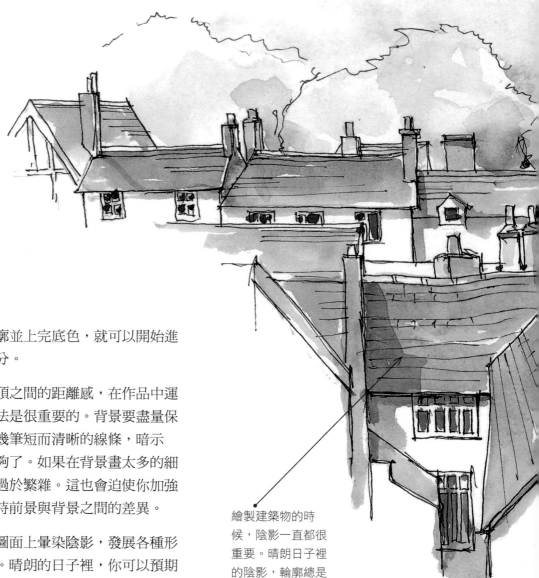

一旦確立基本輪廓並上完底色，就可以開始進行圖面的主要部分。

為了確保維持屋頂之間的距離感，在作品中運用不同的繪畫技法是很重要的。背景要盡量保持簡潔——只要幾筆短而清晰的線條，暗示成排的屋瓦就足夠了。如果在背景畫太多的細節，圖面會顯得過於繁雜。這也會迫使你加強描繪前景，以維持前景與背景之間的差異。

你也可以透過在圖面上暈染陰影，發展各種形狀和顏色的組合。晴朗的日子裡，你可以預期投射在建築物牆面上的影子輪廓清晰、有稜有角。

影子的色彩若要逼真，你需要將畫中使用的大多數顏色混合在一起，並以藍色作為主色調。選用中號水彩筆，以強而有力的一筆，將這個調和的灰色畫在乾燥的紙上。這能幫助你形成銳利又清晰的邊緣。

繪製建築物的時候，陰影一直都很重要。晴朗日子裡的陰影，輪廓總是更加銳利、清晰。

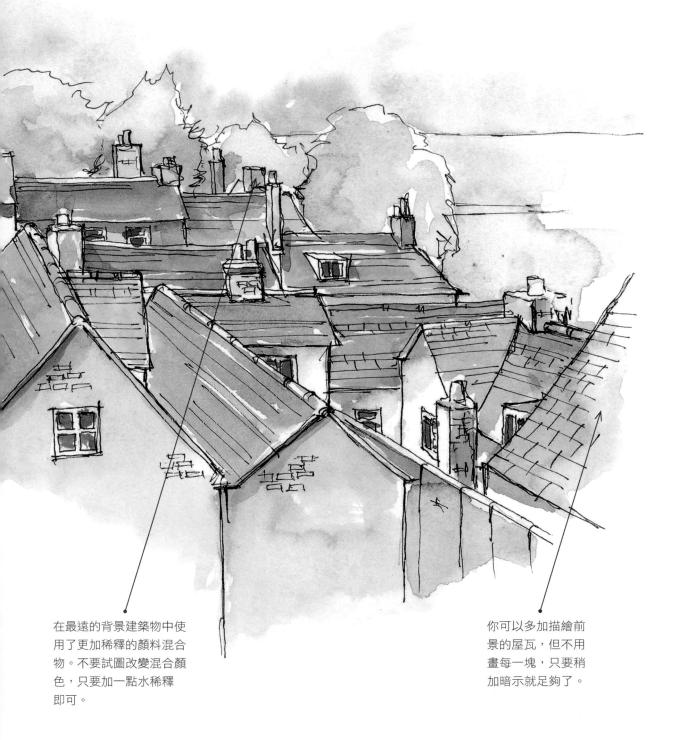

熏黑的屋頂

這幅畫的成功之處,在於柔和的水彩與扎實的墨水筆線條之間所保持的微妙平衡。水彩乾透之後,我專注在最後的潤飾,畫上幾筆線條暗示成排的屋瓦和牆上的磚塊排列。這樣就能形成清晰的前景跟朦朧的背景之間最重要的對比。

在最遠的背景建築物中使用了更加稀釋的顏料混合物。不要試圖改變混合顏色,只要加一點水稀釋即可。

你可以多加描繪前景的屋瓦,但不用畫每一塊,只要稍加暗示就足夠了。

結語

撰寫這本書的目的，是要啟發你探索鄉村與城市環境中建築特徵，並提供各式各樣的技法，讓你在運用之餘，也能延伸發展為自己的技法。我也希望建立你的信心，讓你能夠帶著素描本走出戶外，走入建築的現場環境中作畫。然而，這可能是一項非常孤獨的活動。如果你還不是畫社或繪畫班的成員，你可以考慮加入其中。

如果這麼做會讓你感到緊張，你可以直接在自家的後院、花園，或是陽台上開始寫生。或許你認為自己的家不值得一畫，但是它至少可以作為練習的題材——你也可能會對成果感到相當滿意。

當你第一次上街作畫，試著提醒自己本書前幾堂課的內容。試著濃縮場景，要記住你所畫的建築，就結構而言，不過是一個簡單的方塊體，最多也只是相互交疊的盒子而已。這樣一來，你還有什麼困難呢？

你所處的環境以及你在素描裡紀錄的建築物，會承載數百年的記憶，並默默見證幾代人的生活。現今住在這些建築物裡的居民，雖然可能有相同的想法，但是當他們看到窗外有人坐在汽車裡，不停的對著他家做紀錄，難免還是會感到不安。對此，你能做的不多，只能保持開放的心態，並歡迎居民對你的活動做提問。這種時候除了要確保善用常識，也要敏銳的考慮他人的感受。

最後要提醒的是，你是可以學會繪畫的——就算不是一夜之間，甚至不在一週之內，但是只要你堅持下去就會有回報，而我也由衷的希望本書的內容，能為你提供指導並帶來啟發。

現在就交給你了。祝福你成功，並從繪畫中獲得無窮的樂趣。

Richard Taylor

詞彙表

・**白畫紙** Cartridge Paper

最初用來承裝火藥，但因為其質地及耐用性，現在用於繪畫，是一種又厚又堅韌的紙張。

・**製圖筆** Draughtsman's Pen

一種鋼筆，具有固定的金屬筆尖，並裝有印度墨水盒，是優質的繪圖筆。

・**屋簷** Eaves

突出屋頂的底部。這裡總會投射陰影，對繪製建築物的方式會產生很大的影響。

・**石墨** Graphite

一種提煉自碳的深灰色粉末，可以製成粉末或壓製成鉛筆芯。

・**印度墨水** Indian Ink

一種染色性很強的黑色墨水。可以用於鋼筆繪製線條，或以水稀釋作色調豐富的暈染效果。

・**義大利文藝復興** Italian Renaissance

15世紀和16世紀期間，許多藝術家對自己生活的世界進行大量的探索，並透過撰寫手冊、指南跟規範來提升自己的技藝。

・**天然大地色** Natural Earth Colours

直接挖掘泥土而取得的顏料——包含棕土色、赭色、赭石色，因此和取自土地的建築材料具有相同的特質。

・**全景** Panorama

四周連綿不斷的景色，以人有限的視角範圍，若固定在單一的觀看點，則無法完整看見的景色。

・**透視** Perspective

藝術家創造的一系列通則，讓三維景象能夠不失真地呈現在二維平面上。

・**拉推效果** Push－Pull

拉推效果是一種畫面效果，當一個形狀加深色調之後，會產生將另一個形狀往前推向前景的效果。

・**軟橡皮擦** Putty Rubber

這種高度柔韌的橡皮擦，可以黏著並移除紙上的石墨粉，而不會損壞紙張表面。

・**連棟住宅** Terrace House

建造在同一個街區的一排房屋，通常具有統一的風格。

・**速寫縮圖** Thumbnail Sketch

快速繪製而成的小草圖，可以作為視覺提示，或是未來參考的資料。

・**廣角** Wideangle

比人類正常視野更加廣闊的景象。

輕鬆學畫建築： 掌握關鍵技法，你也能畫出最有質感的建築

Drawing architecture : the beginner's guide to drawing and painting buildings

作　　　　者	理查 . 泰勒 (Richard Taylor)
譯　　　　者	黃怡璇
責 任 編 輯	張沛然

版　　　　權	吳亭儀、江欣瑜
行 銷 業 務	周佑潔、林詩富、賴正祐
總　 編　 輯	徐藍萍
總　 經　 理	彭之琬
事業群總經理	黃淑貞
發　 行　 人	何飛鵬
法 律 顧 問	元禾法律事務所王子文律師
出　　　　版	商周出版　台北市 115 南港區昆陽街 16 號 4 樓
	電話：(02) 25007008　傳真：(02)25007579
	E-mail：ct-bwp@cite.com.tw　Blog：http://bwp25007008.pixnet.net/blog
發　　　　行	英屬蓋曼群島商家庭傳媒股份有限公司城邦分公司
	115 台北市南港區昆陽街 16 號 5 樓
	書虫客服服務專線：02-25007718　02-25007719
	24 小時傳真服務：02-25001990　02-25001991
	服務時間：週一至週五 9:30-12:00　13:30-17:00
	劃撥帳號：19863813　戶名：書虫股份有限公司
	讀者服務信箱 E-mail：service@readingclub.com.tw
香 港 發 行 所	城邦（香港）出版集團有限公司　香港九龍土瓜灣土瓜灣道 86 號順聯工業大廈 6 樓 A 室
	E-mail: hkcite@biznetvigator.com　電話：(852)25086231　傳真：(852)25789337
馬 新 發 行 所	城邦（馬新）出版集團 Cite (M) Sdn Bhd
	41, Jalan Radin Anum, Bandar Baru Sri Petaling, 57000 Kuala Lumpur, Malaysia.
	Tel：(603)90563833　Fax：(603)90576622　Email：services@cite.my

封 面 設 計	李東記
印　　　　刷	卡樂彩色製版印刷有限公司
總　 經　 銷	聯合發行股份有限公司　新北市 231 新店區寶橋路 235 巷 6 弄 6 號 2 樓
	電話：(02) 2917-8022　傳真：(02) 2911-0053

■ 2024年3月28日初版

Printed in Taiwan

定價480元

線上版回函卡

城邦讀書花園
www.cite.com.tw

著作權所有，翻印必究

ISBN 978-626-390-073-8

國家圖書館出版品預行編目(CIP)資料

輕鬆學畫建築：掌握關鍵技法，你也能畫出最有質感的建築 / 理查．泰勒 (Richard Taylor) 著；黃怡璇譯 . -- 初版 . -- 臺北市：商周出版：英屬蓋曼群島商家庭傳媒股份有限公司城邦分公司發行，2024.03
面；　公分
譯自：Drawing architecture : the beginner's guide to drawing and painting buildings.
ISBN 978-626-390-073-8（平裝）

1.CST: 建築藝術 2.CST: 建築圖樣 3.CST: 繪畫技法

921　　　　　　　　　　　　　　113003000